影视动画

主 编 张 维 张 恒
副主编 张 磊 王 颖
参 编 刘曾涛 郭法宝 李 伟

北京理工大学出版社
BEIJING INSTITUTE OF TECHNOLOGY PRESS

内 容 简 介

本书根据动画企业动画师岗位工作流程，将岗位典型工作任务进行教学化提炼、重构，以典型工作任务为中心，融合世界技能大赛"3D数字游戏艺术"项目对知识、技能和素质的要求组织内容。本书适用于对影视动画感兴趣的学生和社会人士。通过学习本书，学习者能够掌握影视动画制作流程的知识，由浅入深，了解影视动画制作的基本方法和技巧；激发学习者分析问题、解决问题的能力，为进一步的深造或工作打下坚实的基础。

版权专有　侵权必究

图书在版编目(CIP)数据

影视动画 / 张维，张恒主编. -- 北京：北京理工大学出版社，2023.9
ISBN 978-7-5763-1651-3

Ⅰ. ①影… Ⅱ. ①张… ②张… Ⅲ. ①动画片 - 制作 Ⅳ. ①J954

中国版本图书馆 CIP 数据核字(2022)第 157550 号

责任编辑：王玲玲	文案编辑：王玲玲
责任校对：刘亚男	责任印制：施胜娟

出版发行 / 北京理工大学出版社有限责任公司
社　　址 / 北京市丰台区四合庄路 6 号
邮　　编 / 100070
电　　话 / (010) 68914026（教材售后服务热线）
　　　　　 (010) 68944437（课件资源服务热线）
网　　址 / http://www.bitpress.com.cn

版印次 / 2023 年 9 月第 1 版第 1 次印刷
印　刷 / 河北盛世彩捷印刷有限公司
开　本 / 787 mm×1092 mm　1/16
印　张 / 12
字　数 / 268 千字
定　价 / 49.80 元

图书出现印装质量问题，请拨打售后服务热线，负责调换

前言

　　本书面向数字内容服务与影视节目制作行业，针对动画设计人员、动画制作员、数字媒体艺术专业人员等职业的岗位需求，校企"双元"合作，将纸质媒体和数字媒体有机结合。以真实生产项目的典型工作任务为载体，带领读者从小球的动画制作到角色动画制作，熟悉影视动画制作的每一个环节。

　　本书摒弃了传统专业教材讲菜单、讲工具的教学方式，围绕次世代游戏模型制作工作流程整合案例，设计"进阶型"教学模块。本书由小球动画制作和角色动画制作两个项目构成。案例间体现了由小到大、由简单到复杂的递进关系。后面项目在前面项目所学知识的基础上，提出新的问题和新的要求，促使读者积极地进行探索与发现，自主地进行知识的整合与建构，解决问题，完成创新，达成要求。读者在完成进阶型项目的过程中，逐步形成"巩固—提升—创新"的循环上升学习模式，最终掌握影视动画制作全流程。

　　全书分为2章，由2个实训项目组成，第一个实训项目分解成4个典型任务，第二个实训项目分解成9个典型任务。

　　项目一小球情境动画实训。

　　第1个任务：使用 Maya 模拟制作出小球从高处落到地面的动画效果。根据重力加速度原理、反作用力原理等小球弹跳中的动画运动规律知识，通过 Maya 制作小球弹跳的动画。

　　第2个任务：根据小球情景动画制作流程，本项目使用 Maya 完成小球情景动画制作。在 Maya 中从小球基础弹跳动画的制作开始，理解小球基础运动规律，掌握 Maya 三维道具动画制作流程规范。在此基础上，学习通过 Maya 模拟制作两种不同质量和不同材质的小球弹跳动画，理解质量与材质对运动轨迹的影响，最终将小球基础动画知识融会贯通，完成小球情景动画项目。

　　第3个任务：根据小球与不同物体碰撞的属性，通过两者碰撞角度的不同，设计出合理、有节奏的小球情景动画。使用 Maya 模拟制作出小球从高处落到地面的动画效果。根据重力加速度原理、反作用力原理等小球弹跳中的动画运动规律知识，通过 Maya 制作小球弹跳的动画。

　　第4个任务：结合之前所学的小球基本弹跳动画原理、不同质量和材质的小球对运动轨

迹的影响和小球落在不同角度的平面后的反弹运动原理，制作出小球在复杂场景中弹跳的复杂道具动画。根据重力加速度原理、反作用力原理等小球弹跳中的动画运动规律知识，通过 Maya 制作小球弹跳的动画。项目要求根据场景情况合理设计小球的运动路线，以及周围物体受小球影响所作出的反应，完成一个复杂道具动画。

项目二角色动画实训。

第 1 个任务：制作人类角色一次转头动画，了解关键帧的使用方法。在制作过程中，要做出头部带动身体的感觉。

第 2 个任务：制作带状态的转身动画。在转身过程中，制作出动画的预备动作与缓冲动作，根据角色所表现的状态，分析和修改时间间隔，制作出个性分明的角色动画。

第 3 个任务：确定口型所在的关键帧位置，根据音频与角色特征，制作对应的口型，调节角色嘴与牙齿的关系，最终制作出生动、形象的角色口型动画。

第 4 个任务：制作眼神跳动关键帧，为关键帧制作预备与缓冲，添加眼睛周围结构的配合动画，使眼睛更灵动、真实。并且在转动的过程中，添加与制作角色眨眼动画。

第 5 个任务：利用手臂、腿、身体、道具等，来引导观众去看需要他们看的，推动动画剧情进行。

第 6 个任务：进一步进行场面布局调度、动作姿态设计、关键帧添加的重要步骤。信息、情节点、情感节奏、运动规律、创意都要包含在结构化的角色表演中，为后续的精修打下基础。

第 7 个任务：对身体躯干动画进行调顺与细化，以达到更加生动、自然的效果。

第 8 个任务：对头部与四肢动画进行调顺与细化，以达到更加生动、自然的效果。

第 9 个任务：进行角色表情细化，在细化过程中，制作表情与身体的配合，根据角色所表现的状态，分析和修改时间间隔，制作出个性分明的角色动画。

本书提供配套同步教学视频资源，扫描二维码即可观看教学视频、下载教学资源，如果大家在阅读或使用过程中遇到任何与本书相关的技术问题，或者需要什么帮助，请发邮件至 Easyskill@qq.com，我们会尽力为大家解答。

目 录

项目一　小球情景动画实训 ··· 1
　　任务一　小球弹跳动画 ·· 3
　　任务二　不同质量的小球弹跳动画 ··· 15
　　任务三　小球碰撞不同角度坡面的弹跳动画 ····························· 22
　　任务四　复杂场景小球动画 ··· 31
项目二　角色动画实训 ··· 50
　　任务一　东张西望 ·· 51
　　任务二　带状态转身动画 ··· 55
　　任务三　口型动画制作 ·· 59
　　任务四　眼部动画制作 ·· 63
　　任务五　高级影视动画——Keypose 制作 ······························· 68
　　任务六　高级影视动画——Blocking 制作 ······························ 75
　　任务七　高级影视动画——身体细化 ····································· 86
　　任务八　高级影视动画——头部与四肢细化 ··························· 103
　　任务九　高级影视动画——表情细化 ····································· 142

项目一

小球情景动画实训

【项目描述】

　　本项目通过完成复杂小球情景动画制作案例，学习如何让常见形状物体更加自然地运动，掌握常见形状物体的动画运动规律。本项目实训从学习小球运动原理开始，通过学习小球弹跳动画的动画原理与制作流程，掌握不同质量和不同材质的小球对运动轨迹的影响，理解并掌握小球落在不同角度与不同材质的平面之后不同的弹跳运动原理，从而完成最终的小球情景动画项目。项目要求根据场景情况合理设计小球的运动路线，以及周围物体受小球影响所作出的反应，完成一个复杂道具动画。要求动画的运动轨迹要符合实际，细节丰富、动作流畅无卡顿。

【教学目标】

　　掌握 Maya 三维道具动画制作流程规范。
　　掌握小球弹跳动画的动画原理与制作流程。
　　掌握不同质量和不同材质的小球对运动轨迹的影响。
　　掌握小球落在不同角度与不同材质的平面之后不同的弹跳运动原理。
　　了解小球情景动画的设计要点与制作流程。

【项目分析】

　　根据小球情景动画制作流程，本项目使用 Maya 完成小球情景动画制作，则在 Maya 中从小球基础弹跳动画的制作开始，理解小球基础运动规律，掌握 Maya 三维道具动画制作流程规范。在此基础上学习通过 Maya 模拟制作两种不同质量和不同材质的小球弹跳动画，理解质量与材质对运动轨迹的影响。在此之后，完成小球落在不同角度与不同材质的平面时的弹跳动画，最终将小球基础动画知识融会贯通，完成小球情景动画项目。小球情景动画项目需根据小球与不同的碰撞物体的属性，通过两者碰撞角度的不同，设计出合理、有节奏的小球情景动画。

【知识传送】

　　一、时间、空间、张数、速度的概念及彼此之间的相互关系

　　动画片中的活动形象，是通过对客观物体运动的观察、分析、研究，用动画片的表现手

法（主要是夸张、强调动作过程中的某些方面），一张张地画出来，一格格地拍出来，然后连续放映，使之在银幕上活动起来的。因此，动画片表现物体的运动规律既要以客观物体的运动规律为基础，但又有它自己的特点，而不是简单的模拟。

研究动画片表现物体的运动规律，首先要弄清时间、空间、张数、速度的概念及彼此之间的相互关系，从而掌握规律，处理好动画片中动作的节奏。

1. 时间

所谓"时间"，是指影片中物体（包括生物和非生物）在完成某一动作时所需的时间长度、这一动作所占胶片的长度（片格的多少）。这一动作所需的时间长，其所占片格的数量就多；动作所需的时间短，其所占的片格数量就少。

2. 空间

所谓"空间"，可以理解为动画中活动形象在画面上的活动范围和位置，但更主要的是指一个动作的幅度（即一个动作从开始到终止之间的距离）以及活动形象在每一张画面之间的距离。

3. 速度

所谓"速度"，是指物体在运动过程中的快慢。按物理学的解释，是指路程与通过这段路程所用时间的比值。在通过相同的距离中，运动越快的物体所用的时间越短，运动越慢的物体所用的时间就越长。在动画中，物体运动的速度越快，所拍摄的格数就越少；物体运动的速度越慢，所拍摄的格数就越多。

4. 速度变化

按照物理学的解释，如果在任何相等的时间内，质点所通过的路程都是相等的，那么，质点的运动就是匀速运动；如果在任何相等的时间内，质点所通过的路程不是都相等的，那么，质点的运动就是非匀速运动。（在物理学的分析研究中，为了使问题简化起见，通常用一个点来代替一个物体，这个用来代替一个物体的点，称为质点。）

5. 时间、距离、张数、速度之间的关系

时间、距离、张数、速度的基本概念是从一个动作（不是一组动作）来说，所谓"时间"，是指甲原画动态逐步运动到乙原画动态所需的秒数（叹数、格数）多少；所谓"距离"，是指两张原画之间中间画数量的多少；所谓"速度"，是指甲原画动态到乙原画动态的快慢。

二、Maya 的界面介绍

1. Maya 快捷键

- 选择工具快捷键：Q
- 移动工具快捷键：W
- 旋转工具快捷键：E
- 缩放工具快捷键：R

2. 模型显示

- 低质量显示快捷键：1
- 线框下的圆滑显示快捷键：2（在渲染时，物体的圆滑将会取消）

- 没有线框只有圆滑显示快捷键：3
- 线框显示快捷键：4
- 实体显示快捷键：5
- 材质贴图显示快捷键：6
- 灯光显示快捷键：7

3. 捕捉吸附快捷键
- 捕捉栅格快捷键：X
- 捕捉曲线快捷键：C
- 捕捉顶点快捷键：V

4. 动画快捷键
- 设置关键帧快捷键：S

任务一　小球弹跳动画

【任务目标】　完成基础小球弹跳动画制作

【任务分析】　使用 Maya 模拟制作出小球从高处落到地面的动画效果。根据重力加速度原理、反作用力原理等小球弹跳中的动画运动规律知识，通过 Maya 制作小球弹跳的动画。

【知识准备】

知识 1：动画原理

动画是一种综合艺术，它是集合了绘画、电影、数字媒体、摄影、音乐、文学等众多艺术门类于一身的艺术表现形式。动画是通过把人物的表情、动作、变化等分解后画成许多动作瞬间的画幅，再用摄影机连续拍摄成一系列画面，给视觉造成连续变化的图画。它的基本原理与电影、电视一样，都是视觉暂留原理。医学证明人类具有"视觉暂留"的特性，人的眼睛看到一幅画或一个物体后，在 0.34 s 内不会消失。利用这一原理，在一幅画还没有消失前播放下一幅画，就会给人造成一种流畅的视觉变化效果。

知识 2：帧、帧数和帧率的概念

帧——就是影像动画中最小单位的单幅影像画面，相当于电影胶片上的每一格镜头。

帧数率也称为 FPS（Frames Per Second，帧/秒），是指每秒钟刷新的图片的帧数，也可以理解为图形处理器每秒钟能够刷新几次。帧率（Frame rate）= 帧数（Frames）/时间（Time），单位为帧/秒（f/s，frames per second）。高的帧率可以得到更流畅、更逼真的动画。每秒钟帧数越多，所显示的动作就会越流畅。

帧数（Frames），为帧生成数量的简称。由于口语习惯上的原因，通常将帧数与帧率混淆。每一帧都是静止的图像，快速、连续地显示帧便形成了运动的假象。如果一个动画的帧率恒定为 60 帧/秒，那么它在一秒钟内的帧数为 60 帧，两秒钟内的帧数为 120 帧。

物体在快速运动时，当人眼所看到的影像消失后，人眼仍能继续保留其影像 1/24 s 左右的图像，这种现象被称为视觉暂留现象。因此间隔不超过 1/24 s 拍摄的同一物体的多帧图像连续播放时，人眼看到的不再是图像，而是一个连贯的动作或运动轨迹。帧速率一般分为

24 f/s、25 f/s、30 f/s 等。24 f/s 被视为"电影"帧速率的标准。30 f/s 广泛应用于北美洲、日本、南亚，25 f/s 是欧洲、中国的广播电视级标准。在制作动画项目时，可根据后期需求，在 Maya 中调整动画帧速率设置。

知识 3：关键帧与过渡帧

关键帧——计算机动画术语，指角色或者物体运动变化中关键动作所处的那一帧，相当于二维动画中的原画。关键帧与关键帧之间的动画可以由软件创建添加，叫作过渡帧或者中间帧。

知识 4：重力加速度原理

重力对自由下落的物体产生的加速度，称为重力加速度。如果让一石块和铁球从同一地点、同一高度、同时由静止开始自由下落，可以观察到，两物体的速度都均匀地增大而且变化情况完全相同，它们最终同时到达地面。这种现象说明，在地球上同一地点做自由落体运动的所有物体，尽管具有不同的重量，但它们下落过程中的加速度的大小和方向是完全相同的。这个加速度称为自由落体加速度，是由物体所受的重力产生的，也称为重力加速度。

知识 5：反作用力原理

反作用力是与"作用力"相对，在力学中，力总是成对出现的，其中一个力（叫作作用力）对应的大小相等、方向相反的力叫作反作用力。

【任务实施】

步骤 1：启动 Maya，在"文件"菜单中选择"导入"选项，将绑定好的小球模型导入 Maya 内，如图 1-1 所示。

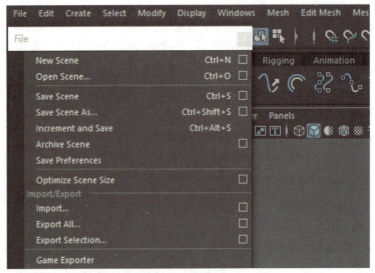

图 1-1 导入文件

步骤 2：在"窗口"菜单中选择"设置/首选项"选项，单击打开"首选项"，如图 1-2 所示。在"首选项"中的"设置"栏中将代表帧速率的"工作单位的时间"改为"24 f/s"，最后单击"保存"按钮，如图 1-3 所示。

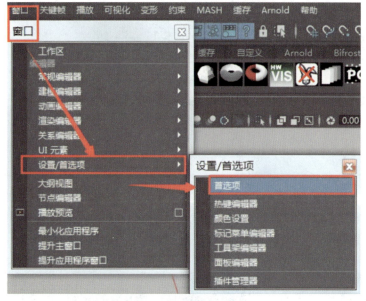

图1-2 打开首选项菜单

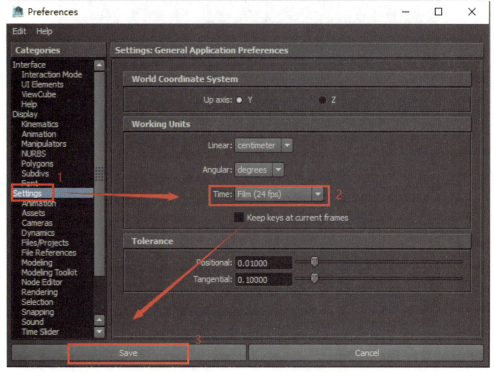

图1-3 设置帧速率

步骤3：使用空格键切换到侧视图（side），单击选择小球模型中间的总控制器，如图1-4所示。运用移动工具（W键）选择总控制器将小球沿Y轴移动，其所在高度位置即小球弹跳动画的开始位置。总控制器的作用是方便设置与修改动画关键帧。

图1-4 小球总控制器位置

步骤4：调整好小球位置后，在时间轴第0帧的位置设置关键帧（S键）。此时在隐藏/显示通道盒中，因设置关键帧，总控制器的属性栏变红，如图1-5所示。

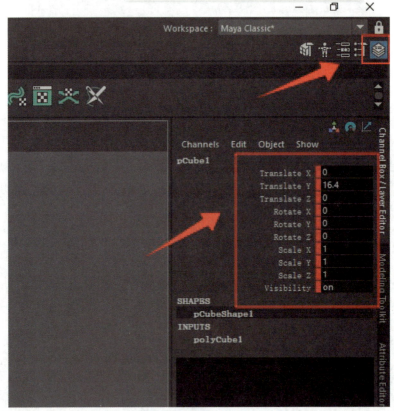

图1-5 隐藏/显示通道盒中设置关键帧

步骤5：将时间滑块调至第10帧位置，拖动小球总控制器，调整小球落地位置后，设置小球落地位置的关键帧（S键）。注意，小球是向前弹跳的动画，因此第10帧的小球不是垂直落地。小球从高处落到地面，在落地弹跳的过程中，弹跳的力度与落地的距离呈递减变化。小球在作用力与反作用力影响下，弹起的高度与速度逐渐降低。第0帧与第10帧的小球位置对比效果如图1-6所示。

项目一 小球情景动画实训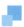

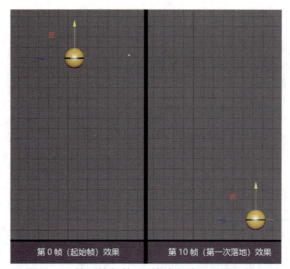

图1-6 第0帧与第10帧的小球位置对比效果

步骤6：为了方便观察小球的动画运动轨迹，在Maya左上角的"菜单集"中，将菜单修改为"动画"。选择小球的总控制器，在"可视化"菜单中选择"创建可编辑的运动轨迹"命令。此命令会显示选择的物体在场景中的运动路径，方便艺术家观察和修改，如图1-7所示。

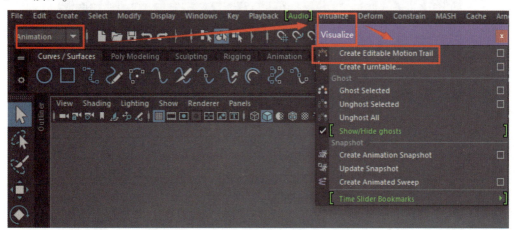

图1-7 "创建可编辑的运动轨迹"命令

步骤7：此案例中小球需向前弹跳，为了将小球落至地面的高度统一，防止出现落点不统一而造成动作抖动现象。因此，参照第10帧小球第一次落地的位置，直接将时间滑块调至第26帧位置。运用移动工具拖动小球总控制器，沿Z轴平移小球，设置小球第二次落地后的位置关键帧（S键）。效果对比如图1-8所示。

步骤8：小球在多次和地面的碰撞过程中，力在逐渐衰弱。因此，想要表现出小球落地后力度逐渐衰弱直至停止的效果，需在制作时逐渐减短小球落地的距离，逐渐降低小球弹起的高度，同时减少小球落地的关键帧之间的间隔。运用"步骤7"同样的方法在第38、46、52、56、58帧分别设置小球后续落地的关键帧（S键）。在侧视图中观察设置完成后的动画运动路径，如图1-9所示。

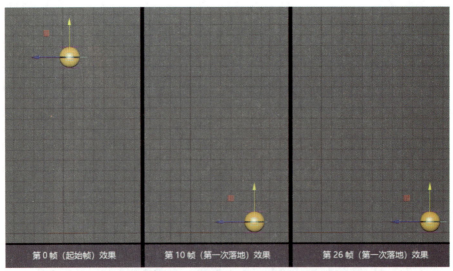

图1-8 设置小球在第0、10、26帧的关键帧效果

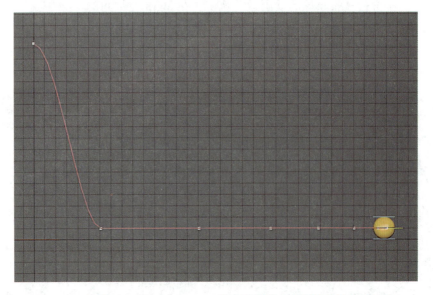

图1-9 在第38、46、52、56、58帧分别设置小球后续落地的关键帧

步骤9：制作小球弹跳力竭后，在地面滚落直至停止的动画效果。将时间滑块调至第81帧位置，拖动小球总控制器，使小球在地面的滚动距离稍长一些，设置小球落地位置的关键帧（S键），如图1-10所示。

步骤10：打开软件右下角的"自动关键帧切换"工具，如图1-11所示。

【知识传送】 通常将通过"S"键设置关键帧的方法称为手动关键帧。手动关键帧可以在指定的位置将物体的所有属性设置关键帧，常用于制作关键动作时使用。自动关键帧，将在改变物体参数时，通过改变数值的属性来自动设置关键帧，常在设置过渡动作时使用。其优点在于方便快捷；缺点在于经常在不需要记录或误操作的时候设置关键帧，产生废帧。废帧太多会导致动画不流畅，影响其动画制作效率。因此两种方法需结合使用。

项目一 小球情景动画实训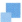

图1-10 在第81帧位置设置小球落地位置的关键帧

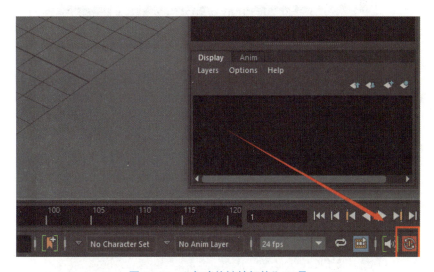

图1-11 "自动关键帧切换"工具

步骤11:制作小球落地后弹起的效果。将时间滑块分别调至第18、32、42、49、54、57帧位置设置关键帧,选择小球总控制器调整小球每次弹起的高度。此处需注意小球因力的衰弱,弹掉的高度逐渐递减,每次的弹起高度都要比其上次的低,如图1-12所示。

步骤12:小球弹跳的基本动画到此制作完成,现为其添加动画节奏。在"窗口"菜单的"动画编辑器"栏中打开"曲线图编辑器"窗口,如图1-13所示。

【知识传送】"曲线图编辑器"可以操纵动画曲线。动画曲线可用于显示关键帧(表示为点)在时间和空间中的移动方式。每个关键帧均具有切线,使艺术家可以控制动画曲线分段如何进入和退出关键帧,如图1-14所示。

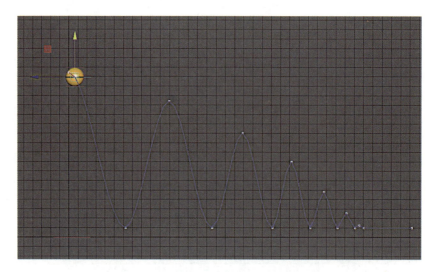

图1-12 设置小球弹起高度的关键帧

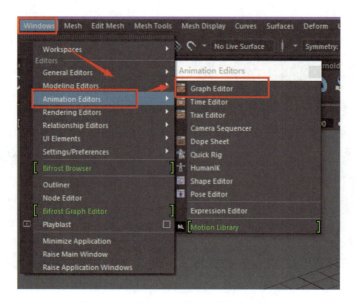

图1-13 打开"曲线图编辑器"窗口

图1-14 "曲线图编辑器"界面

- F 键：将选择的曲线最大化显示。
- Shift + 中键（滚轮）：将选中的锚点（关键帧）上下移动。

步骤 13：在曲线图编辑器中观察小球运动曲线，小球在高处往低处运动时应该是做加速运动。小球在开始时速度较慢，逐渐在运动中加速，在接触地面前小球的速度是最快的。

在曲线图编辑器中：

①横向代表时间，纵向代表空间。

②菜单栏中的预设曲线方式，可以调整动画节奏。使用方法是选中要改变的动画帧点，然后单击曲线方式即可。

③左侧列中会列出物体的可设置动画的属性。具体地说，曲线图编辑器将显示物体的选定变换节点的属性。艺术家可以按照通话要求调整物体各个属性不同的轴向中的动画曲线，达到调整动画的效果，如图 1-15 所示。

图 1-15 "曲线图编辑器"界面与预设曲线方式

只有在较短的时间运行越远的距离，速度才能越快。因此，需要将小球从高空到落地的运动呈现为圆拱形，如图 1-16 所示。让小球从空中落下前速度降低，落地前速度加快。

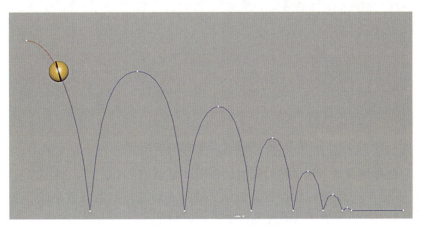

图 1-16 小球从高空到落地的运动曲线应呈现圆拱形

步骤 14：根据较短的时间运行越远的距离，速度才能越快的运动原理，在小球落地前一帧，也就是第 9 帧的位置将小球的高度拉高一些，运动曲线会呈现一种较之前更加垂直的效果。在一定的时间里，运动距离越大，速度越快，因此将第 9 帧的小球位置拉高，等于在

时间不变的同时加大小球的运动距离，从而提高运动速度。如图 1－17 所示。

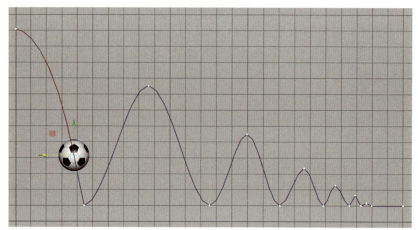

图 1－17　将小球落地前一帧的位置拉高，加快小球运动速度

步骤 15：小球在落地时是加速运动，因此需要将小球在开始运动时的速度降低，从而调整出由慢到快的加速效果。在小球落地运动的中间帧，也就是第 5 帧位置，将小球的高度拉高一些，运动曲线会呈现一种较之前更加平缓的效果。在一定的时间里运动距离越短，速度越慢，因此将第 5 帧的小球位置拉高，等于在时间不变的同时缩短小球的运动距离，从而降低运动速度。

此时小球第一次落地的运动曲线就呈现出了一种拱形效果，如图 1－18 所示。

图 1－18　设置小球落地运动的中间帧

步骤 16：运用同样的方法，将时间滑块分别调至第 11、15、21、25、27、30、34、37、39、45、47、51、53、55 帧位置设置关键帧，选择小球总控制器调整小球的高度，将小球运动曲线调整为圆拱形的加速运动效果。如图 1－19 所示。

步骤 17：选择小球总控制器，打开曲线图编辑器。"平移 Z"属性中第 1 帧到第 58 帧的曲线整体呈弧线效果，但中间有过多的关键帧，导致运动曲线并不顺滑。为了让小球的运动更加顺滑，将"平移 Z"属性中第 1～58 帧中间所有关键帧全部删除，让运动曲线呈现出一个顺滑的弧度，如图 1－20 所示。

项目一　小球情景动画实训

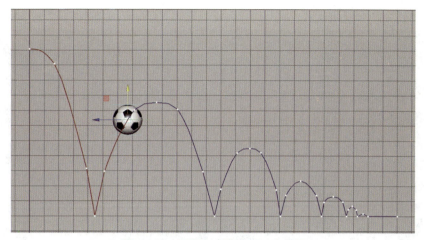

图 1-19　设置小球圆拱形运动曲线

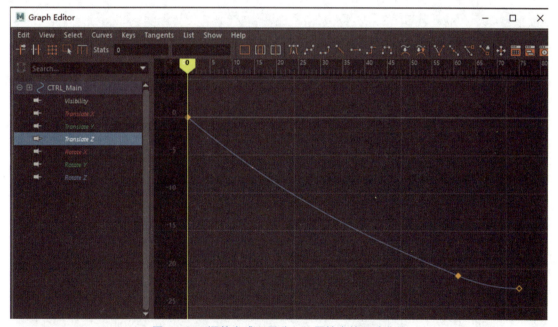

图 1-20　调整小球"平移 Z"属性中的运动曲线

步骤 18：为小球弹跳动画添加旋转效果。在第 58 帧选择小球总控制器，沿 X 轴将小球旋转两圈。为了让小球的运动更加顺滑，将"旋转 X"属性中第 1~58 帧中所有关键帧全部删除，让运动曲线呈现出一个顺滑的弧度，如图 1-21 所示。

步骤 19：小球的旋转在运动开始时不需要有减速效果，因此需调整第一帧的曲线手柄，将开始帧的运动曲线调整为近似直线效果，让小球在运动过程中不断旋转，直至小球力度衰减时，旋转同时减弱。

步骤 20：调整小球"旋转 X"属性中最后一帧的位置，让小球在最后停止的过程中，旋转逐步减弱，直至停止。调整整体曲线的顺滑度，让运动更加流畅，如图 1-22 所示。

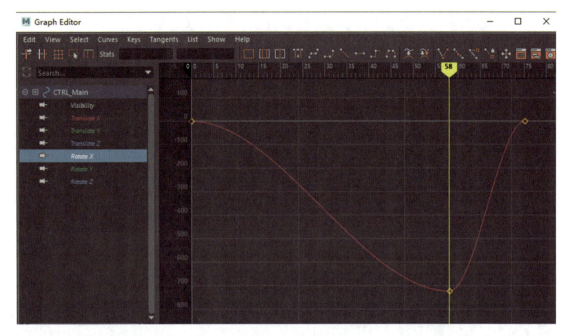

图1-21 为小球添加旋转效果,调整"旋转X"属性中的运动曲线

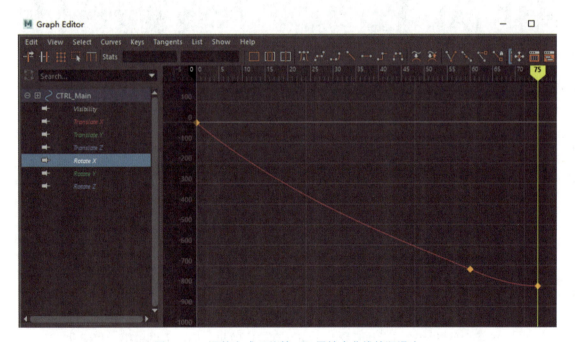

图1-22 调整小球"旋转X"属性中曲线的顺滑度

步骤21:播放小球弹跳动画,观察动画效果。

【项目小结】 本项目为小球情景动画,制作其中的小球弹跳动画。项目中通过Maya设置关键帧动画完成小球弹跳动画制作,通过动画曲线理解小球基础运动规律,掌握Maya三维道具动画制作流程规范。

【练习与思考】

小球弹跳动画项目实训	
项目概况	
道具是动画中的重要环节,本任务介绍了球体的运动,通过学习了解到如何让球体自然地弹跳运动。	
项目要求	
做一个普通小球弹跳动画。要求熟练掌握小球运动原理,节奏准确。	
完成时间	
参考完成时间:4课时。	
检查列表(CHECKLIST)	
软件版本(Soft version)	Maya 2017 以上
命名规则(File name)	项目名称_*
场景单位(Scence units)	cm
模型比例(Scale)	1∶1
模型位置(Position)	(0,0,0)
模型格式(Model format)	ma
帧速率(Framerate)	24

任务二 不同质量的小球弹跳动画

【任务目标】 完成不同质量的小球弹跳动画制作。

【任务分析】 理解小球基础运动规律,掌握 Maya 三维道具动画制作流程规范。在此基础上制作两种不同质量和不同材质的小球弹跳动画,理解质量与材质对运动轨迹的影响,最终将小球基础动画知识融会贯通,完成小球情景动画项目。

密度较大、重量较重的物体,坠落地面时,因自身重量较大,落地速度较快;又因其密度较大,物体表面的坚硬效果使得其弹性较小。

密度较小、重量较轻的物体,坠落地面时,因自身重量较小,落地速度较慢;又因其密度较大,物体表面的坚硬效果使得其弹性较小。

1. 密度高较重的小球弹跳动画

【任务实施】

步骤1:空格键切换到侧视图(side),单击选择小球模型中间的总控制器,如图1-23所示。运用移动工具(W键)选择总控制器将小球沿 Y 轴移动,其所在高度位置即小球弹跳动画的开始位置。

步骤2:调整好小球起始高度的位置后,在时间轴第 0 帧的位置设置关键帧(S 键)。此时在隐藏/显示通道盒中,因设置关键帧,总控制器的属性栏变红,如图1-24所示。

图1-23 小球模型中间的总控制器

图1-24 隐藏/显示通道盒中设置关键帧

步骤3：在第10帧，调整小球的平移Y与平移Z的数值，设置小球落地时的关键帧。打开软件右下角的"自动关键帧切换"工具。在第9帧，将小球落地前的高度提高，加快小球落地速度。在第4帧，提高小球落地高度，让小球在开始从高处落地时速度较为缓慢，以此对比出落地时的重力加速度效果。打开曲线图编辑器，将小球运动曲线调整为圆拱形的加速运动效果，如图1-25所示。

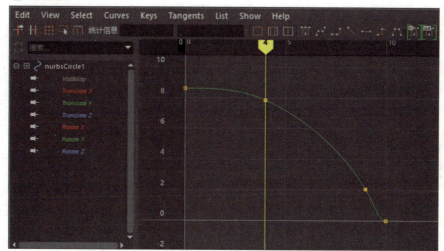

图1-25 将小球运动曲线调整为圆拱形的加速运动效果

步骤4：质量较大、密度较高的小球，在落地时弹起的幅度较小。相对普通小球的落地运动，重量大的小球在刚落地时就由于重量大而提前结束了弹跳运动。

在第14和16帧分别设置小球第二次弹跳和第三次弹跳的落地帧位置，在第25帧设置小球力度衰减后，小球滚动停止的位置。打开曲线图编辑器，观察调整小球在平移Z轴的曲线变化，将第0帧的锚点调整为"样条线切线"，让小球向前运动的曲线更加顺畅。如图1-26所示。

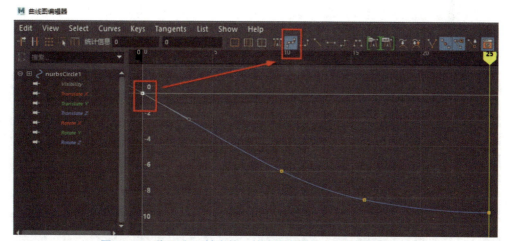

图1-26 将平移Z轴中第0帧的锚点调整为"样条线切线"

步骤5：在第12和15帧分别设置小球第二次弹跳和第三次弹跳的高度巅峰位置，注意重量大的小球弹跳高度低，第二次弹跳和第三次弹跳的至高点会有力地衰减变化。高度设置好后，可在第二次弹跳的高度关键帧的两边设置弹跳过渡帧，即在第11帧和第13帧拉高小球Y轴位置，将小球运动曲线调整为圆拱形的加速运动效果，如图1-27所示。第三次弹跳由于小球弹跳幅度较小，帧数较少，因此不用设置圆拱形的加速运动效果。

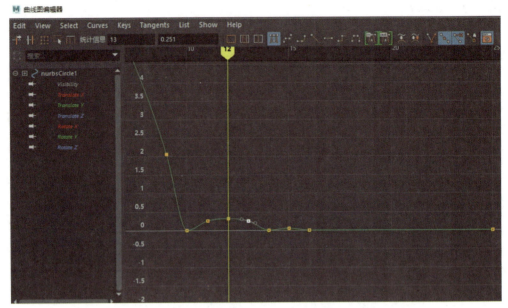

图 1-27　在高度关键帧的两边设置弹跳过渡帧

步骤 6：最后为小球动画加入旋转效果。第 0~10 帧是小球的第一次弹跳，先设置此过程中的小球旋转速度。打开曲线图编辑器，调整旋转 X 轴的曲线。框选旋转 X 轴中第 10 帧以后的所有锚点，将所有关键帧垂直向下移动，移动幅度越大，旋转越快。

运用同样的方法调整小球第三次弹跳和最后滚落时的旋转效果。旋转速度要根据小球弹跳时力的变化进行调整，防止小球旋转速度不合理而导致小球落地时产生飘浮效果。将第 0 帧的关键帧锚点调整为"统一切线"，让小球的运动曲线更加顺畅，如图 1-28 所示。反复播放动画，查看并调整旋转速度，直至调整到合适的效果。

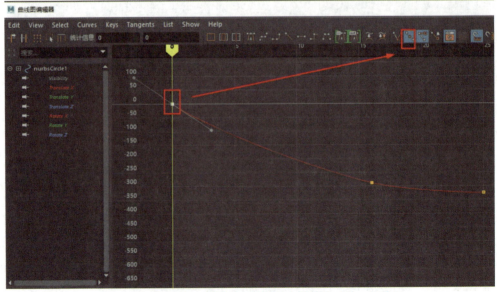

图 1-28　将旋转 X 轴中第 0 帧的锚点调整为"统一切线"

2. 重量较轻的小球弹跳动画

【任务实施】

步骤1：使用空格键切换到侧视图（side），单击选择小球模型中间的总控制器，将小球沿Y轴移动，其所在高度位置即小球弹跳动画的开始位置。调整好小球起始高度的位置后，在时间轴第0帧的位置设置关键帧（S键）。

步骤2：重量较轻的小球下落时受到空气阻力的影响，下落时速度较慢。因此较轻的小球较于重的小球下落时的帧数要多，在下落位置相同的情况下，运动时间越长，速度越慢。分别在第15、43、69、93帧位置记录关键帧，设置小球四次弹跳的落地关键帧。

步骤3：打开曲线图编辑器，将小球在平移Z轴中第0~93帧之间的锚点删除，没有多余的锚点，软件将自动计算关键帧之间的运动曲线，这能使小球的运动更加顺畅。

将第0帧的锚点设为"样条线切线"，调整93帧的运动曲线，将整个运动曲线调整为稍有弯曲变化的线段，从而避免了直线下的匀速运动，将小球在下落时力的衰减表现出来，如图1-29所示。

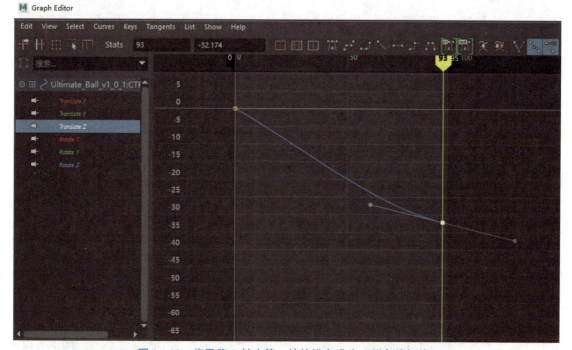

图1-29　将平移Z轴中第0帧的锚点设为"样条线切线"

步骤4：在每个落地的中间帧处设置小球弹起的关键帧，分别在第29、56、81帧处设置弹起关键帧。在曲线图编辑器中，观察平移Y轴中小球弹起的高度是否呈现较为平均的衰减效果，如图1-30所示。

步骤5：将小球在每个落地的前一帧和弹起的第一帧所在的高度提高，如图1-31所示。提高小球的高度可使小球在同等时间下运行距离越长，速度越快，加大小球在落地和弹起时的速度。

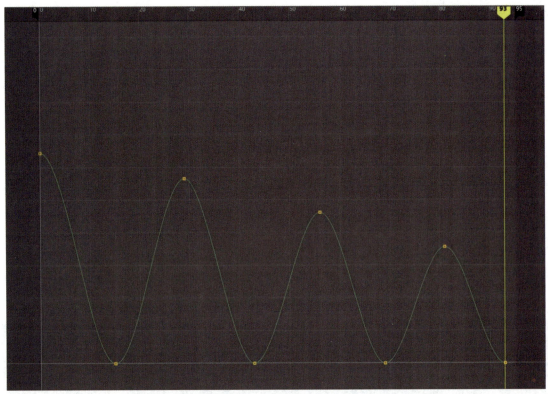

图1-30 在每个落地的中间帧处设置小球弹起的关键帧

打开曲线图编辑器观察并调整运动曲线。注意，小球每次从弹起到落地，加速的两个关键帧在曲线中观察应该是对称高度，如图1-31所示。

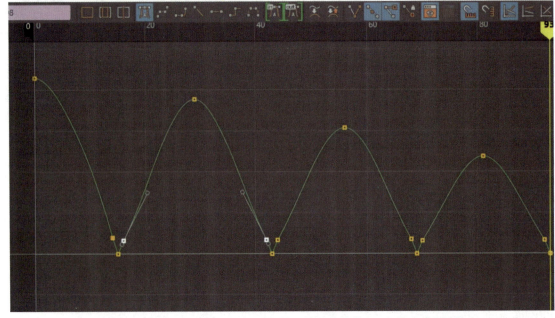

图1-31 提高小球落地前一帧和弹起第一帧所在的高度，加快小球运动速度

步骤6：在小球落地与反弹过程中，设置过渡帧，模拟出重力加速度和力减效果。打开曲线图编辑器，将小球运动曲线调整为圆拱形的加速运动效果，如图1-32所示。

相较于普通重量的小球，重量较轻的小球力的衰减并不明显，因此在调整圆拱形的加速运动曲线效果时，过渡关键帧的圆拱形不要太圆。

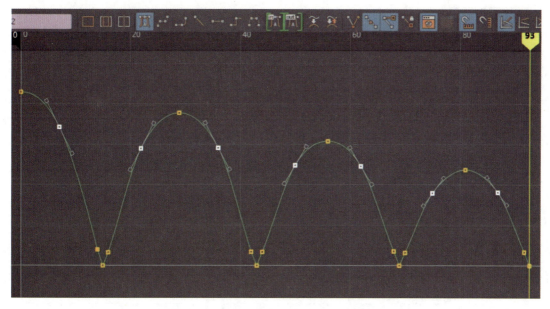

图1-32 调整为圆拱形的加速运动曲线效果

步骤7：最后为小球动画加入旋转效果。在最后一帧，即在第93帧将小球沿运动方向旋转两圈。打开曲线图编辑器，将小球在旋转X轴中第0帧至第93帧之间的锚点删除，使小球的运动更加顺畅。调整运动曲线，将整个运动曲线调整为稍有弯曲变化的线段，如图1-33所示。

图1-33 删除旋转X轴中关键帧之间的多余锚点，调整运动曲线的顺滑度

步骤 8：播放小球弹跳动画，观察动画效果。

【项目小结】 本项目为小球情景动画，制作其中的小球弹跳动画。项目中通过 Maya 设置关键帧动画完成小球弹跳动画制作，通过动画曲线理解小球基础运动规律，掌握 Maya 三维道具动画制作流程规范。

【练习与思考】

不同重量的小球弹跳动画实训	
项目概况	
道具是动画当中的重要环节，本任务介绍了球体的运动，通过学习了解到如何让球体自然地弹跳运动。	
项目要求	
熟练掌握小球运动的原理，考虑不同重量的球对运动轨迹的影响，要求节奏准确。制作一个重量重的小球弹跳，做一个重量轻的小球弹跳。	
完成时间	
参考完成时间：4 课时。	
检查列表（CHECKLIST）	
软件版本（Soft version）	Maya 2017 以上
命名规则（File name）	项目名称_*
场景单位（Scence units）	cm
模型比例（Scale）	1∶1
模型位置（Position）	(0, 0, 0)
模型格式（Model format）	ma
帧速率（Framerate）	24

任务三　小球碰撞不同角度坡面的弹跳动画

【任务目标】 了解物体的双向碰撞，不同小球落在不同物体上的动画表现。

【任务分析】 根据小球与不同的碰撞物体碰撞角度的不同，设计出合理、有节奏的小球情景动画。

1. 小球碰撞小角度坡面的弹跳动画

【任务实施】

步骤 1：首先制作一个普通小球的弹跳动画。

步骤 2：选择小球的总控制器，在"可视化"菜单中选择"创建可编辑的运动轨迹"命令，观察小球运动轨迹。

在 Maya 中创建一个正方体，调整大小，按 W 键将正方体移动到小球第二次弹跳中途将要碰撞斜坡的位置，并按 R 键调整斜坡物体的倾斜角度，如图 1-34 所示。

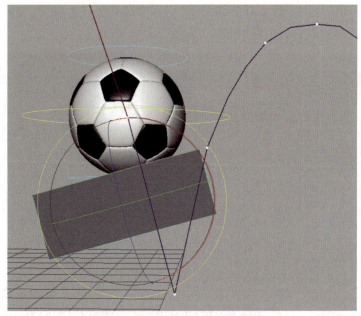

图 1-34　创建正方体作为斜坡

步骤 3：小球在弹跳过程中撞击到其他物体，原本的运动将会改变、中断，因此需要在撞击到物体时为小球设置接触关键帧（第 25 帧），再将需改变的动画部分关键帧删除。

在时间滑块中，按住 Shift 键加选小球撞击到坡度模型之后的关键帧（第 25 帧之后的所有关键帧），此时已加选的关键帧区域会变成红色，在加选的关键帧区域右击鼠标，选择 Delete，如图 1-35 所示。

图 1-35　将物体与斜坡碰撞之后的关键帧删除

步骤4：删除部分关键帧，运动轨迹会发生明显的变化，这是由于删除掉的关键帧会影响动画曲线，导致运动曲线不够流畅。打开曲线图编辑器，观察调整小球在平移Z轴的曲线变化，将第25帧的曲线调整为"样条线切线"，将小球在平移Z轴的曲线调整为带有一定曲度的线段，让小球的运动曲线更加顺畅，如图1-36所示。

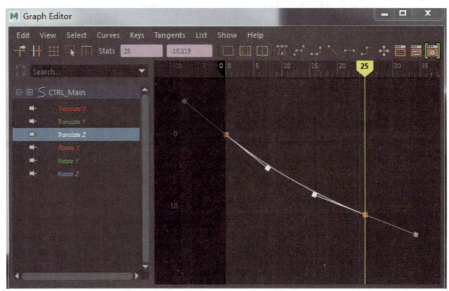

图1-36　调整小球在平移Z轴的动画曲线

步骤5：观察小球Y轴移动曲线，将平移Y轴的运动曲线的圆拱形路径调整得更流畅些，保证小球在撞击到斜坡前，从高空落下的加速运动的合理性和流畅性，如图1-37所示。

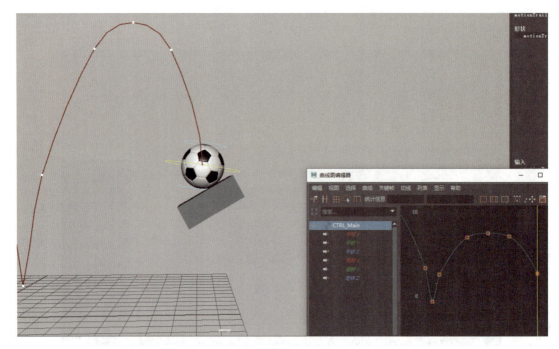

图1-37　调整小球下落时的圆拱形加速动画曲线

步骤6：观察小球撞击到坡面的运动曲线，制作小球撞击后的反弹动画。物体掉落地面时对地面有向下的作用力，地面对物体产生反作用力。最简化的反弹情况是：反弹前后速度不变，角度也不变（跟接触面的夹角）。

制作反弹动画：

第一步：以物体圆心为中心，绘制一条垂直于接触面的垂直线。

第二步：将物体碰撞接触面时的路径绘制出一条直线，此线段与垂直线形成的夹角，为物体撞击接触面的角度。

第三步：根据反弹前后物体与接触面的夹角角度不变原理，以中心垂线为轴线，绘制出与物体撞击接触面的夹角相同的反弹角度，如图1-38所示。

图1-38　物体撞击斜面时的动画原理图

步骤7：物体撞击接触面的夹角相同的反弹角度线就是小球反弹路径位置。在第26帧设置小球反弹后的关键帧，反弹的高度应比第24帧到接触帧时的距离要短，如图1-39所示。

步骤8：在第30帧为小球设置其第一个反弹至高点的关键帧；在第38帧位置设置小球落地关键帧；为提高小球落地速度，将接触地面的前一帧（第37帧）的小球高度调高；在中间帧位置（第34帧）添加过渡关键帧，让小球的运动曲线呈加速的圆拱形动画曲线效果，如图1-40所示。

步骤9：继续优化小球圆拱形动画曲线的流畅度。让小球以至高点为轴线，将弹起与落地时的弧线度调整为对称状态，让小球在弹落过程中运动状态呈现均衡的重力加速度效果，如图1-41所示。

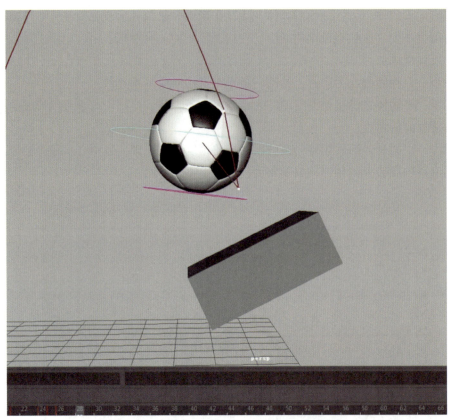

图1-39 在第26帧设置小球反弹后的关键帧

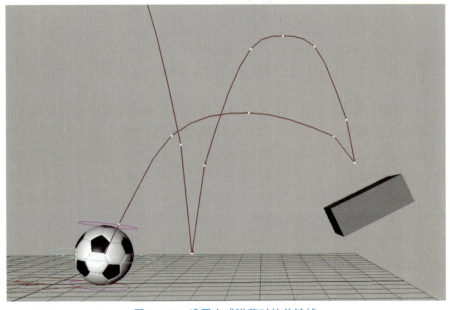

图1-40 设置小球弹落时的关键帧

图 1-41　优化小球圆拱形动画曲线的流畅度

步骤 10：为反弹后的小球添加旋转效果。打开曲线图编辑器，观察小球旋转的运动曲线。小球在反弹后，旋转方向相反，因此将小球旋转 X 轴中第 38 帧的锚点向上位移，让反弹后小球的旋转方向与反弹前小球的旋转方向相反。为了让小球落地过程中，旋转呈匀速运动效果，将第 38 帧的锚点调整为"样条线切线"，如图 1-42 所示。

图 1-42　调整旋转 X 轴的动画运动曲线

步骤11：为了凸显小球在碰撞物体反弹后旋转方向的极速改变效果，在曲线图编辑器中，选择旋转X轴中小球接触斜面的前后各一帧的锚点（第24帧与第26帧），将两个锚点的手柄方向向上调整，选择曲线，使用线性切线工具，将动画由原本的慢进慢出修改为匀速运动，如图1-43所示。

图1-43　修改小球的旋转动画曲线

步骤12：播放小球弹跳动画，观察动画效果。

2. 小球碰撞大角度坡面的弹跳动画

【任务实施】

步骤1：在小球碰撞小角度坡面的弹跳动画的基础上，更改斜坡角度，让小球撞击的斜坡角度较之前的更大些，如图1-44所示。

步骤2：删除小球接触斜面之后的关键帧（第25帧之后），打开曲线图编辑器，观察调整小球在平移Z轴的曲线变化，将第25帧的曲线调整为"样条线切线"，将小球在平移Z轴的曲线调整为带有一定曲度的线段，让小球的运动曲线更加顺畅，如图1-45所示。

步骤3：同样，按照最简化的反弹情况：反弹前后速度不变，角度也不变（跟接触面的夹角），绘制出小球接触斜面的角度与其所反弹的角度，如图1-46所示。

步骤4：在第26帧制作小球反弹后的落地关键帧。由于斜坡面角度较大，小球是向着地面反弹的。受到重力影响，小球在反弹后，运动速度加快，直接落到地面上，如图1-47所示。

步骤5：播放小球弹跳动画，优化小球运动曲线的流畅度，观察动画效果。

图1-44 加大斜坡倾斜角度

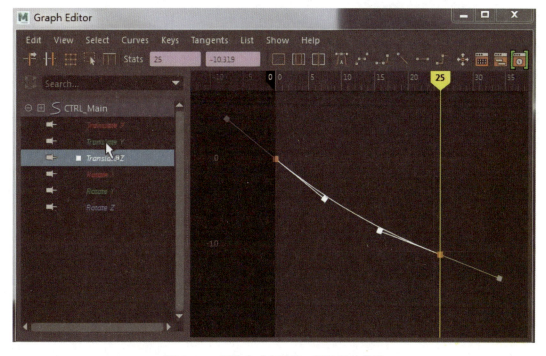

图1-45 调整小球在平移Z轴的运动曲线

图1-46 绘制出小球接触斜面的角度与其所反弹的角度

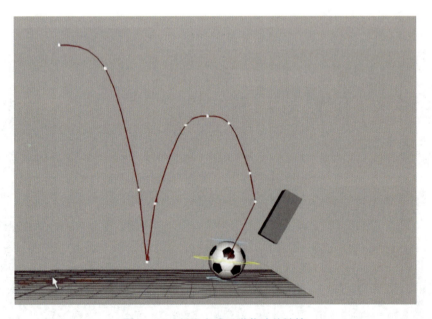

图1-47 制作小球反弹落地关键帧

【项目小结】 本项目为小球情景动画，制作其中的小球弹跳动画。项目中通过 Maya 设置关键帧动画来完成小球弹跳动画的制作，通过动画曲线理解小球基础运动规律，掌握 Maya 三维道具动画制作流程规范。

【练习与思考】

小球碰撞不同角度坡面的弹跳动画实训	
项目概况	
道具是动画当中的重要环节，本任务介绍了小球在碰撞到不同角度的斜面时产生不同的反弹运动，通过学习了解到如何让道具更加自然地运动。	
项目要求	
理解小球落到不同角度斜面上后不同的反弹运动。 动画的运动轨迹应符合实际，动作流畅无卡顿，适当地给每一个运动添加细节。 制作一个小球落在较缓坡度平面上的弹跳，做一个小球落在较陡坡度平面上的弹跳。	
完成时间	
参考完成时间：4 课时。	
检查列表（CHECKLIST）	
软件版本（Soft version）	Maya 2017 以上
命名规则（File name）	项目名称_*
场景单位（Scence units）	cm
模型比例（Scale）	1∶1
模型位置（Position）	(0, 0, 0)
模型格式（Model format）	ma
帧速率（Framerate）	24

任务四　复杂场景小球动画

【任务目标】 完成复杂场景动画制作。

【任务分析】 本实训项目将结合之前所学的小球基本弹跳动画原理、不同质量和材质的小球对运动轨迹的影响，以及小球落在不同角度的平面后的反弹运动原理，制作出小球在复杂场景中弹跳的复杂道具动画。项目要求根据场景情况合理设计小球的运动路线，以及周围物体受小球影响所做出的反应，完成一个复杂道具动画。要求动画的运动轨迹符合实际，细节丰富，动作流畅无卡顿。

【制作准备】 场景与动画设计

在制作场景道具复杂动画前,设计师需要构想清楚动画制作的具体效果,这非常重要。在本次案例中,作者并没有给小球加入关于人类性格方面的设定,所以小球是遵循着最基本的运动规律运动的。

首先在制作前需对动画做整体规划,为小球设计合理的运动路径。然后根据运动规律设计小球与场景的互动动画效果。整体规划也是防止小球在不合理的运动轨迹中,出现运动规律不合理、没有足够的力让小球顺利到达设计的碰撞点等情况。

设计动画的基本情景与运动路线:小球从架子床上弹出,在架子床顶部弹跳后撞击到末尾的墙上再弹落至书桌。从书桌桌面弹跳至椅背,因为椅背边角为斜面,小球反弹到力的反方向,即书架隔板上,弹跳多次后力量逐渐衰减,小球从桌面滚落至地面,如图 1-48 所示。

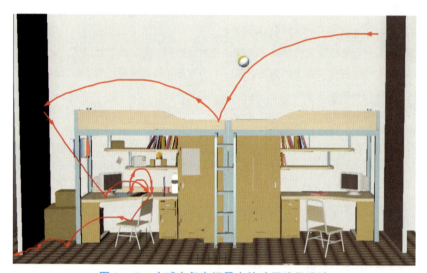

图 1-48 小球在复杂场景中的动画路径设计

设计师在设计运动路径时,需根据小球弹跳的力度、速度来规划运动距离,如若出现按照现有力度小球无法运动到设计的位置的情况,就需要加大小球的初始力度。

有时场景里面的道具在合理的运动规律下,运动效果并不能完全符合设计师的设想。如果想要实现设想,艺术家可以手动去修改一些道具的位置、角度(包括碰撞的角度)等,通过碰撞角度的不同和碰撞物材质的不同,调整道具的运动路径,让道具在合理的运动规律下能够"自由转弯"。

设计师可以在动画中添加一些场景道具的互动设计,从而增加动画的趣味性。例如可以设计为:小球弹跳到书架时,书架木板发生震动,将书架上的书震落,书本砸落时与小球进行互动的动画等。

总而言之,制作动画前,艺术家首先要设定的就是动画的运动路径,不合理的运动效果可以通过撞击的角度或者撞击不同质感的道具来更改运动路径,从而让动画变得更加合理,同时增加动画戏剧感和趣味性。

1. 复杂场景动画——小球运动的关键帧动画制作

【任务实施】 按照动画设想,将小球弹跳动画的关键姿势确定下来,确定动画的基本框

架,以便后续更加方便地调整动画节奏和添加动画细节。

步骤1:首先,为初入场景的小球制作在架子床顶部弹跳的关键帧(快捷键S)。在"首选项"中的"设置"栏中将代表帧速率的"工作单位的时间"改为"24 f/s"。第0帧为小球入场时的位置高度和接触帧位置记录关键帧(快捷键S);在第14帧设置小球弹跳的接触帧(快捷键S)。

步骤2:小球从架子床弹落到墙面,如若想让小球按照设想顺利地撞击墙面并反弹到书桌上,那么小球在墙上的落点就要偏下一些。运动的距离长了,小球第二次弹跳的帧数也需延长,在第43帧设置小球撞击墙面的接触帧,在第22帧设置小球弹跳时的高度帧,如图1-49所示。

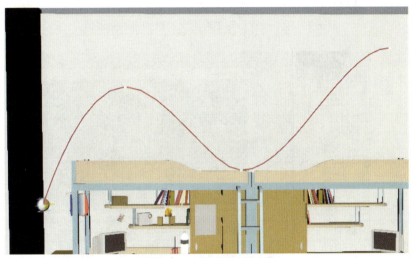

图1-49 小球动画轨迹

步骤3:按照本项目的动画设计,在第52帧设置小球由墙面反弹到桌面的关键帧。按照反弹时小球弹入和弹出的角度一致的原理,调整小球撞击墙体位置和反弹后的落点位置,如图1-50所示。

步骤4:此时会发现书桌上的电脑显示器正好挡住了小球,艺术家可通过调整小球的运动轨迹,调整小球的落地,避开阻碍物。

选择小球的总控制器,在"可视化"菜单中打开"创建可编辑的运动轨迹"命令。观察俯视图中小球的运动轨迹,在曲线图编辑器中,将小球在移动Z轴上的路径发生些偏移,从未改变小球最终落点位置,避开阻碍物体。

优化小球移动Z轴的曲线流畅度,选择第0帧的锚点调整为"线性切线",让小球在Z轴向的移动中呈现匀速运动,如图1-51所示。

步骤5:按照本项目的动画设计,小球从墙面反弹至桌面后,弹跳至椅背的转角处。根据路径设计,调整小球所在的位置。小球不能在没有任何干扰的情况下自主改变行进方向,因此艺术家通过将小球直线向前运动改为斜线运动,从而调整小球落点和反弹位置。

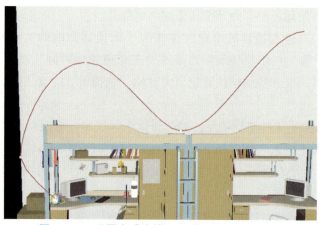

图 1-50 设置小球由墙面反弹到桌面的关键帧

图 1-51 根据动画需要，合理调整运动路径

将视角转至椅背后视视角，如图 1-52 所示。在此视角中观察小球是否能呈直线运动弹跳到椅背转角处，可以适当调整椅子的位置，从而顺利完成动画路径制作。

图 1-52 在椅背后视视角中观察小球是否以直线运动弹跳到椅背转角处

步骤6：在第70帧设置小球弹落至椅背转角处的关键帧，并在第61帧处设置小球弹跳的最高位置的关键帧，如图1-53所示。

图1-53 设置小球弹落至椅背转角处的关键帧

步骤7：考虑到小球撞击椅背后要反弹到桌面的书架下，因此可适当调节小球撞击椅背转角的位置，让小球撞击到转角45°左右的位置，以便能让小球顺利到达书架处，如图1-54所示。

图1-54 根据动画需要，调整小球碰撞物体的角度

步骤8：在第84帧设置小球弹跳至桌面的关键帧，并在第76帧设置弹跳至高帧，如图1-55所示。

图 1-55 设置小球弹跳至桌面的关键帧

步骤9：按照本项目的动画设计，小球弹跳至书架下方，再次弹起的高度受到书架隔板高度上的限制。小球多次撞击到书架隔板，此处可设定小球不同的撞击角度，从而模拟出小球运动的随机性。

在第90帧和第96帧设置第二次与第三次弹跳的落地关键帧，在第87帧和第93帧设置弹起的高度帧，如图 1-56 所示。

图 1-56 设置小球在书架隔板间弹跳的关键帧

步骤10：制作关键帧时，需注意小球运动的合理化，同时考虑到小球在最后一次撞击

到场景道具的边角时,由于撞击角度导致小球反弹到椅背上,再由椅背弹落至地面。

在第 104 帧设置小球从书架反弹至椅子椅背处的关键帧,再在第 111 帧设置小球弹落至地面时的接触帧,如图 1-57 所示。

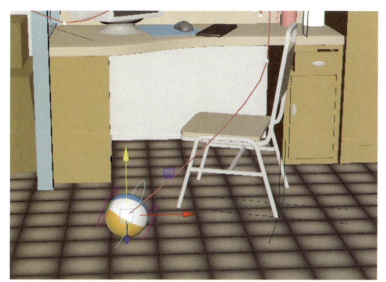

图 1-57　设置小球反弹到椅背上,再滚落至地面的关键帧

步骤 11:小球弹落至地面后,继续按照小球弹跳的基本制作流程,制作其在地面最后的弹跳动画,直至力完全衰减后停止,如图 1-58 所示。

图 1-58　制作小球最后的弹跳动画

步骤 12:播放动画,调整动画节奏。

2. 复杂场景动画——小球运动的细节

【任务实施】　制作关键帧过程就是确定小球弹跳动画的基本动画框架,设置了小球弹跳时的至高帧和落地帧,调整了整体动画的大体节奏。运动细节的添加就是在整个框架的基础上,完善小球动画运动规律,补充过渡帧,优化运动曲线。

步骤1：按照小球弹跳的制作流程，首先在小球接触帧的前后一帧（第13帧与第15帧）将小球的高度提高，加速小球运动速度。

在关键帧之间的中间帧位置，即在第6帧、第23帧、第36帧处拉高小球高度，将动画曲线调整为圆拱形的加速运动效果。打开曲线图编辑器，调整曲线流畅度，如图1-59所示。

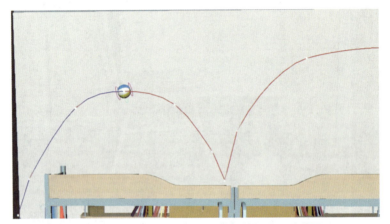

图1-59　调整动画曲线为圆拱形的加速运动效果

步骤2：小球撞击到墙面时，小球由于受到重力加速度而进行加速运动。因此，在小球撞击到墙面时的前后各一帧，即在第42帧与第44帧将小球的高度提高，加速小球运动速度。

打开曲线图编辑器，将小球在平移X轴中的此段曲线调整为加速运动效果，如图1-60所示。

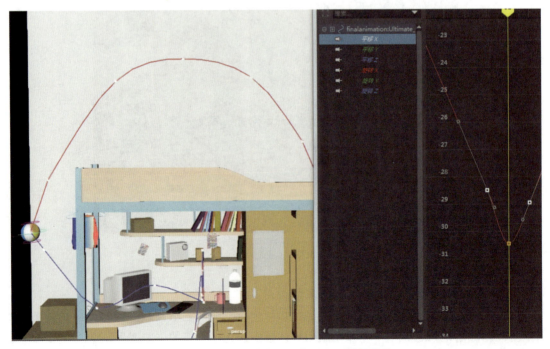

图1-60　添加过渡帧，调整平移X轴的曲线

步骤3：以同样的方法，在小球反弹到桌面时的前后一帧，即在第51帧与第53帧处提高小球位置，加快小球运动速度。调整小球平移Y轴的运动曲线的流畅度，预览动画效果，如图1-61所示。

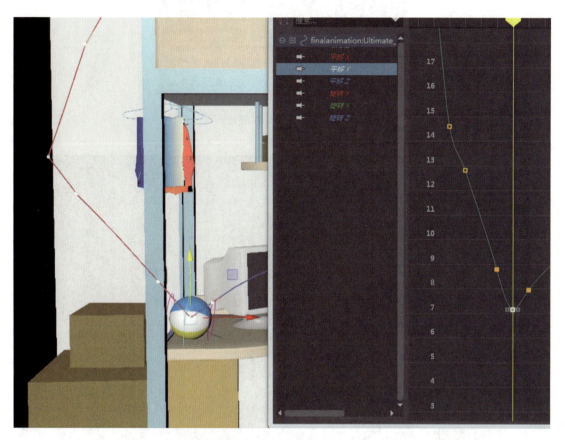

图1-61 添加过渡帧，调整平移Y轴的曲线

步骤4：播放动画，调整动画节奏。动画的节奏可通过调整时间滑块中帧与帧的帧数间隔来实现。帧数越多，运动速度越慢；帧数越少，运动速度越快。

按住Shift键，用鼠标左键在时间滑块上选出需要调整的所有关键帧。此时选中的关键帧区域会变成红色，用鼠标左键左右拖拽红色区域中间的小三角，可移动所选区域的关键帧位置，从而调整关键帧之间的间隔。用鼠标左键拖拽红色区域首尾的小三角，可拉伸或压缩所选区域的关键帧，让此段动画整体变慢或整体变快，从而优化动画节奏效果，如图1-62所示。

步骤5：为之后每次小球接触帧的前、后一帧添加加速过渡帧，并调整移动Y轴的运动曲线流畅度，如图1-63所示。

步骤6：为小球从桌面弹跳至椅背、从椅背反弹至书架下方这两段弹跳动画中每段落点至高峰的中间帧处添加过渡关键帧，调整小球的高度，使其动画运动曲线为圆拱形加速运动效果，如图1-64所示。

图1-62 时间滑块中的关键帧调整技巧

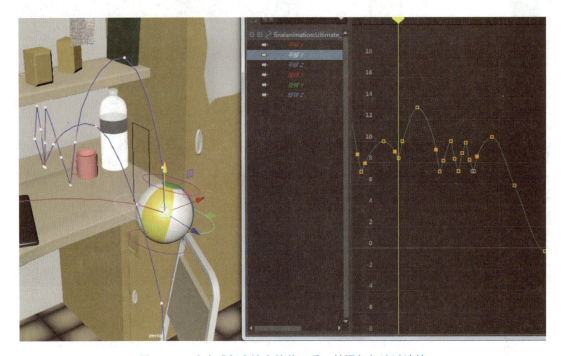

图1-63 为小球每次撞击的前、后一帧添加加速过渡帧

步骤7：小球第一次撞击到椅背前，一直沿着X轴运动，因此，艺术家需要调整小球平移X轴的运动曲线，在每次的轴向变化的转折处，让运动曲线呈现利落的转折效果，如图1-65所示。

步骤8：小球从椅背反弹到书架，再从书架反弹到椅背处，此段动画小球一直沿着Y轴运动。因此，艺术家需要调整小球平移Y轴的运动曲线，在每次的轴向变化的转折处，让运动曲线呈现利落的转折效果，如图1-66所示。

步骤9：细化小球从椅背弹落至地面的这段弹跳动画，为此段动画添加过渡帧，调整动画曲线为圆拱形加速运动效果，如图1-67所示。

步骤10：播放动画，优化动画细节。

图 1-64 为小球弹跳添加圆拱形加速运动效果

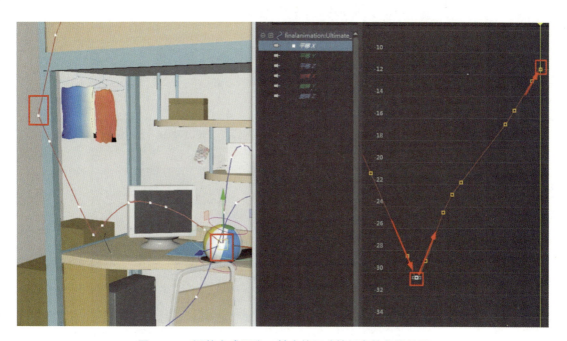

图 1-65 调整小球平移 X 轴中的运动转折点的曲线效果

影视动画

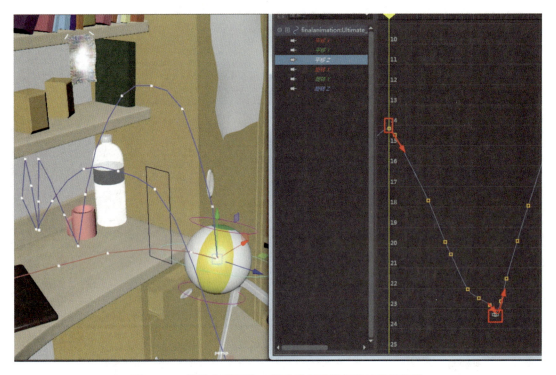

图 1-66　调整小球平移 Y 轴中的运动转折点的曲线效果

图 1-67　为小球最后的落地弹跳动画添加过渡帧

3. 复杂场景动画——互动物体的刻画

【任务实施】 为动画中的物体添加互动效果,增加动画的丰富程度和趣味性。小球在撞击到物体时,不同材质和重量的物体会产生不同类型的互动效果。例如:小球弹跳至桌面

时，桌面的木板连带着桌面上的水杯、鼠标等会发生震动；小球弹至椅背时，椅子受到大力撞击会有稍微的倾倒等。

步骤 1：小球在弹至桌面时，选择桌面木板模型。将木板在小球与桌面接触的关键帧和此关键帧前后各一帧的位置设置三个关键帧。将中间帧的木板位置沿 Y 轴向下位移一些，形成木板震动效果，如图 1–68 所示。

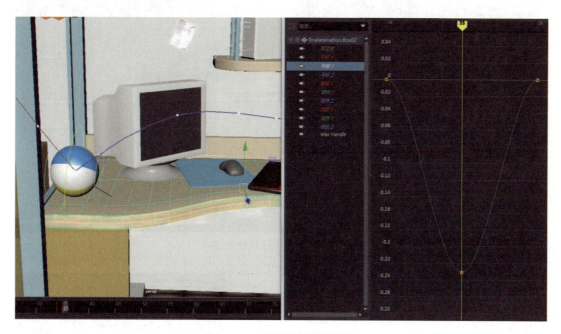

图 1–68　设置桌面震动动画

步骤 2：桌面上的鼠标受到桌面木板的震动而跳动，此处鼠标的跳动可制作得夸张些，增加动画趣味性。

鼠标是因为受到木板震动时的作用力而跳动的。选择鼠标模型，在木板震动完的一帧设置关键帧，确定鼠标的初始状态。在初始关键帧之后的第 4 帧设置鼠标弹起至高帧；在第 6 帧位置设置鼠标第一次弹跳落地帧；在第 8 帧设置鼠标第二次弹跳的落地帧；在第 10 帧设置鼠标第三次弹跳的落地帧。

因鼠标在弹跳过程中，力呈现递减状态，因此三次弹跳的高度也逐渐降低，如图 1–69 所示。

步骤 3：为鼠标除了初始帧外的其他三个关键帧添加旋转细节，让鼠标在弹起和落地时有角度变化。注意，为了方便动画调整，鼠标在落地时，尽量以物体的整条边落地，而不是以物体的边角落地，如图 1–70 所示。

步骤 4：鼠标受震动而跳动的动画过程，与小球弹跳的基本流程类似。物体在弹跳的过程中，运动曲线需呈现圆拱形加速效果。

图1-69 设置鼠标弹跳关键帧

图1-70 为鼠标弹跳动画添加旋转效果

将鼠标初始关键帧的后一帧的高度拉高,加快运动速度。打开曲线图编辑器,调整鼠标在平移Y轴中的运动曲线为圆拱形加速效果。播放动画,优化动画曲线的流畅度,如图1-71所示。

图 1-71 添加过渡关键帧，优化动画曲线

步骤 5：为椅子添加一些互动动画。小球由桌面弹至椅背边角时，椅子受力影响微微向后倾倒再还原。

椅子后腿处有两个定位器，可选择不同的定位器制作椅子以不同圆心点运动的动画。选择椅子左下角的定位器，按 R 键调出旋转手柄。由于椅子带有旋转角度，为了方便动画的调整，按住 Ctrl + Shift + 鼠标右键，将旋转手柄由"世界"模式改为"对象"模式，让旋转手柄与物体的旋转角度保持一致，如图 1-72 所示。

图 1-72 调整旋转手柄为"对象"模式

步骤 6：选择椅子模型，在小球撞击到椅背的那一帧设置椅子的初始关键帧。在初始关键帧之后的第 25 帧设置椅子的还原关键帧；在第 14 帧位置设置椅子向后仰倒的极限关键帧。播放动画，调整动画节奏，如图 1-73 所示。

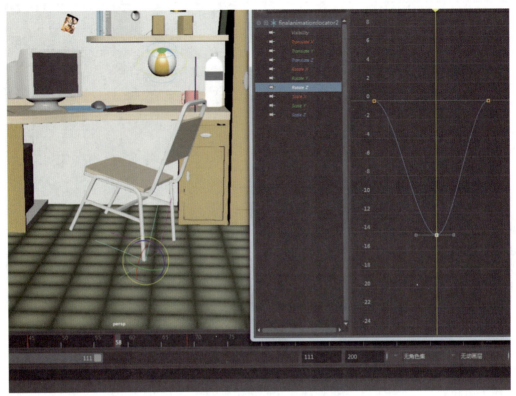

图1-73 设置椅子仰倒动画关键帧

步骤7：在椅子倾斜的极限关键帧中，让椅子以左后脚为旋转中心，为其添加旋转动画细节，如图1-74所示。

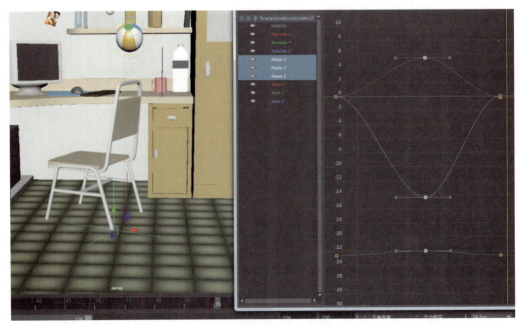

图1-74 为椅子仰倒动画添加旋转效果

步骤8：在初始帧的后一帧和结束帧的前一帧，将椅子的倾斜角度加大；为椅子的动画设置过渡关键帧，打开曲线图编辑器，将运动曲线调整为圆拱形，如图1-75所示。

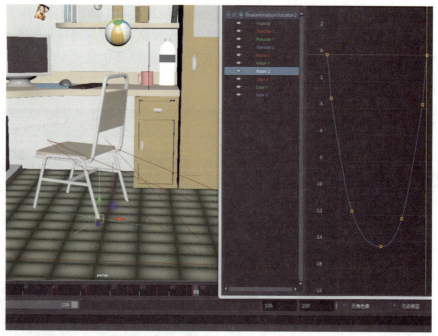

图1-75 添加椅子动画的过渡关键帧

步骤9：当小球从桌子弹至椅背时，椅子受到小球撞击而发生旋转偏移。选择椅子模型，在小球撞击到椅背的那一帧设置椅子的初始关键帧，如图1-76所示。在初始关键帧之后的第8帧设置椅子的旋转偏移关键帧，让椅子的旋转、位移的方向与受力方向保持一致。

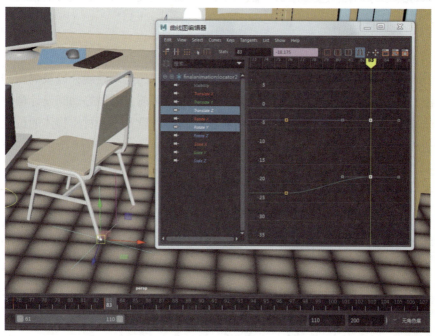

图1-76 设置椅子移动画关键帧

打开曲线图编辑器,调整椅子,再平移 Z 轴与旋转 Y 轴中的动画曲线。播放动画,调整动画节奏。

步骤10:小球在书架隔板之间多次弹跳时,书架隔板受到力的作用而产生震动。选择两块木板,在小球每次撞击到木板时和撞击的前后各一帧设置 3 个关键帧,小球一共在书架间弹跳了两次,因此一共将设置 6 个关键帧。将中间帧的隔板位置沿 Y 轴向下位移一些,形成震动效果,如图 1-77 所示。

图 1-77　制作书架震动动画

步骤11:播放动画,优化动画细节。

【项目小结】　本项目要求根据场景情况合理设计小球的运动路线,以及周围物体受小球影响所作出的反应,完成一个复杂道具动画。在制作项目前,需做好动画设计构想,合理地设计好物体运动的动画情景与运动路径。可根据动画需求设置不同材质物体的位置和互动情景,增加动画的趣味性。

【练习与思考】

综合实训项目——复杂场景动画	
项目概况	
道具是动画当中的重要环节,本任务介绍了小球在复杂场景中的动画制作,通过学习了解到如何让道具更加自然地运动。	

续表

项目要求	
合理设计小球在场景中的运动路线，以及周围物体受小球影响所作出的反应，把之前所学内容融入场景制作中。 动画的运动轨迹应符合实际，动作流畅无卡顿，适当地给每一个运动添加细节。 制作小球在复杂场景中的弹跳动画。	
完成时间	
参考完成时间：16 课时。	
检查列表（CHECKLIST）	
软件版本（Soft version）	Maya 2017 以上
命名规则（File name）	项目名称_*
场景单位（Scence units）	cm
模型比例（Scale）	1∶1
模型位置（Position）	(0, 0, 0)
模型格式（Model format）	ma
帧速率（Framerate）	24

项目二

角色动画实训

【项目描述】

本项目为影视动画电影制作一段角色动画片段。影视角色动画是影视动画核心内容，对动画师要求很高，涉及的动画知识十分广泛，细节的拿捏要求更加精准。项目要求按照参考影视片段制作动画，角色姿势要能体现人物性格，动作注意身体各部位的配合，肢体语言到位，姿势与姿势之间要有联动性，身体运动轨迹简单、流畅、无卡顿，表情细腻、到位、有戏。本项目先学习影视角色动画转头、重心转移等基础运动规律与动画制作方法，再学习口型动画、眼部动画、面部肌肉动画等表情运动规律与面部动画制作方法。最后利用所学知识完成角色动画片段制作。通过本项目，学生将接触到制作影视角色动画所需具备的能力，领略影视角色动画的奥秘。

【项目要求】

1. 使用软件：Maya 2020
2. 场景单位：Meters

【教学目标】

- 掌握转头动作的制作，理解身体与头部转动的关系。
- 掌握重心转移的运动规律，并能灵活运用到转身动作中。
- 掌握带状态转身制作方法。
- 掌握口型变化时的运动规律和节奏。
- 掌握眼部动画制作方法。
- 掌握面部肌肉的运动规律。
- 掌握姿势制作技巧。
- 掌握 Blocking 制作流程。
- 掌握刻画运动细节流程。
- 掌握面部表情细化流程。

【项目分析】

根据影视动画制作流程，本项目根据参考影片，首先制作能体现人物性格的带有表情的

关键帧，要求角色关键帧之间要有联动性，肢体语言、表情到位、有戏，然后在Keypose准确的基础上完成Blocking制作，最后对制作的动作表情进行细化，使身体运动与面部各结构运动轨迹流畅、无卡顿。

【知识传送】

1. 什么是Keypose？

Keypose，简单地说，就是制作姿势，是动画制作工序中重要的组成部分，需要体现出角色重量、平衡性、力、性格、性别，如果有武器的话，还需要体现出武器重量等，把这些融合起来的Pose，才能深入体现出角色的美观、夸张、有张力等。

2. 什么是关键Pose？

关键Pose是至关重要的。从表演来说，它能传达出角色的背景、性格、习惯等；从技法来说，也是决定动作是否流畅的关键。关键Pose可以表达出：①关键Pose直接传达角色性格；②关键Pose都应该是当前必不可少的一帧。③出色的关键Pose引导观众去了解一个角色的行为和想法。

3. 什么是Blocking？

Blocking是动画师在设计稿（Layout）基础上，进一步进行场面布局调度、动作姿态设计、添加关键帧的重要步骤。信息、情节点、情感节奏、运动规律、创意都要包含在结构化的角色表演中，为动画师后续的精修打下基础。基础不牢，地动山摇。糟糕的Blocking可能导致工作进程停滞或大量返工，而干净扎实的Blocking则会大大提高工作效率。

任务一　东张西望

【任务目标】　制作人类连续转头动画。

【任务分析】　制作人类角色转头动画，了解关键帧的使用方法，做出头部带动身体感觉。

【知识准备】

知识1：中间张

中间张也叫中割、中间画（In–Between frame），指将原画之间的变化过程按必要的运动规律描绘出来的画面。作用是填补各原画之间的过程动作，使之能表现得接近自然动作。

知识2：预备与缓冲

预备动作：动画角色在朝某一设定动作方向运动之前所呈现的一个反方向的动作。在动画片中，预备动作可以使角色的动感显得更清晰、更突出、更富有卡通韵味。

缓冲动作：当一个物体对外界的刺激作反应之后还要延续这个动作进行，做缓冲动作，也就是物体受刺激后还原的过程。缓冲也分顺向缓冲和逆向缓冲两种。

【任务实施】

步骤1：将时间滑块拖动到第1帧，将第1帧作为转头开始的时间，框选控制器，按S键，在第1帧设置1个关键帧。再将时间滑块拖动到第12帧，将第12帧作为转头结束的时

间。框选控制器，按 S 键，在第 12 帧设置 1 个关键帧，如图 2-1 所示。

步骤 2：第 12 帧，在 Y 轴方向将头部控制器转动 -70°左右，胸部控制器转动 -16°左右，腰部控制器转动 -6°左右。角色转头姿势如图 2-2 所示。

图 2-1　设置起始、结束关键帧

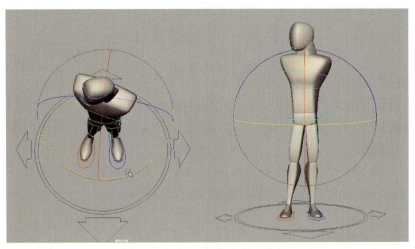

图 2-2　第 12 帧角色转头姿势

步骤 3：在第 6 帧设置关键帧，作为转头动画的中间张，制作转头时头部带动身体的效果。在 Y 轴方向将头部控制器转动角度加大，接近第 12 帧转动的角度，将身体控制器转动角度减小。

步骤 4：为转头动画制作缓冲，即不要让转头动画在第 12 帧立刻停止。在第 20 帧设置关键帧。将头部、胸部、腰部控制器都在原有转动路径上继续转动一个较小的角度。至此，一次转头动作已经完成。

步骤 5：在第 40 帧设置关键帧，在 Y 轴方向将头部控制器转动 36°左右，胸部控制器转动 15°左右，腰部控制器转动 0.5°左右。角色转头姿势如图 2-3 所示。在第 50 帧设置关键帧，使角色保持姿势 10 帧。

图 2-3　第 40 帧角色转头姿势

步骤 6：在第 58 帧设置关键帧，旋转头部与胸部控制器，使角色头向上看，姿势如图 2-4 所示。

图 2-4　第 58 帧角色转头姿势

步骤 7：在第 30 帧设置关键帧，作为转头动画的中间张，制作转头时头部带动身体的效果。将头部控制器转动角度加大，接近第 40 帧转动的角度，将身体控制器转动角度减小。同样，在 54 帧设置关键帧，作为抬头动画的中间张，制作抬头时头部带动身体的效果。将头部控制器转动角度加大，接近第 58 帧转动的角度，将身体控制器转动角度减小。

步骤 8：在第 50 帧设置关键帧。将头部、胸部、腰部控制器都在原有转动路径上继续转动一个较小的角度，制作转头缓冲。在第 64 帧设置关键帧。将头部在原有转动路径上反向转动一个较小的角度，身体在原有转动路径上继续转动一个较小的角度做一个逆向缓冲。

【任务小结】 至此，角色动画"东张西望"已经完成。本任务包含转头、转身动作，属于表演中的基础动作。使用关键帧与中间张制作转头动画是本项目的重点。在制作动画的过程中也要考虑制作缓冲，使动画更自然流畅。正确地制作转头动画中头部带动身体效果是任务的难点。

【练习与思考】

角色东张西望动画	
作业概况	
本任务包括动画里最基本的转头、转身等动作，属于表演里面的基础动作。对于刚接触动画的同学，制作这些内容对学习并熟练运用复杂一点的角色打下了良好的基础，熟悉情绪对动作的影响，真正开始角色动画制作之路。	
项目要求	
熟悉转头动作的制作，理解身体与头部的错开关系。制作一个连续转头动画。	
作业提交要求	
提交 ma 格式源文件。	
检查列表（CHECKLIST）	
软件版本（Soft version）	Maya 2017 以上
命名规则（File name）	项目名称_*
场景单位（Scence units）	cm
模型比例（Scale）	1∶1
模型位置（Position）	(0, 0, 0)
模型格式（Model format）	ma
帧速率（Framerate）	24

任务二　带状态转身动画

【任务目标】　制作带状态的转身动画。

【任务分析】　制作带状态的转身动画，在转身过程中，制作出动画的预备动作与缓冲动作，根据角色所表现的状态，分析和修改时间间隔，制作出个性分明的角色动画。

【知识准备】

知识 1：关键张

关键张是最能代表动作的姿势，它能够清晰地解释与表达动作的含义、运动方向、距离等。

知识 2：角色重心

角色重心是物体整体重量的平衡点。无论是静止的还是活动的物体，它们都有重量，只要有重量，就会有重心。通过修改角色重心，可以让角色在失衡与平衡之间过渡，使动画更加真实与生动，充满细节，而且层次丰富。

知识 3：拖帧

通过拖动关键帧（中间帧）所在帧数，改变其相距的帧数，凸显动画节奏的快慢变化，从而改变整体动画的节奏，使动画更加生动、真实。

【任务实施】

步骤 1：将时间滑块拖动到第 1 帧，制作角色转身的起始帧、结束帧。将第 1 帧作为转身动画开始的时间，姿势制作完成后，框选所有控制器，按 S 键记录起始帧。再将时间滑块拖动到第 30 帧，将第 30 帧作为转身动画结束的时间。姿势制作完成后，框选所有控制器，按 S 键记录结束帧。如图 2-5 所示。

图 2-5　设置起始帧、结束关键帧

步骤 2：选择右脚控制器，将右脚的第一帧复制到第 15 帧；选择左脚控制器，将左脚的第 30 帧复制到第 15 帧，制作角色转身时左右脚交替迈动的动画。

步骤 3：将时间滑块拖动到第 15 帧，制作转身关键帧。选择角色腰部控制器，修改角色重心，使角色偏向身体左边，修改双腿的旋转，制作出两腿膝盖向内贴近状态。框选所有控制器，按 S 键记录关键帧。如图 2-6 所示。

图 2-6　设置转身中间关键帧

步骤 4：将时间滑块拖动到第 5 帧，制作左脚迈动的预备动作。选择腰部控制器，将角色身体向右上方进行位移，与迈出的左脚呈现出相反的运动。框选所有控制器，按 S 键记录关键帧。如图 2-7 所示。

图 2-7　设置左脚预备帧

步骤5：将时间滑块拖动到第 10 帧，制作左脚预备帧（第 5 帧）与转身关键帧（15 帧）的中间帧。选择左脚控制器，将左脚的第 15 帧复制到第 10 帧，旋转左脚控制器，使角色左脚以脚后跟为中心旋转抬高。选择腰部控制器，修改控制器的旋转与位移，使角色上半身呈现出贴近预备帧的效果。框选所有控制器，按 S 键记录关键帧。如图 2-8 所示。

图 2-8　设置左脚中间帧

步骤6：将时间滑块拖动到第 20 帧，制作左脚移动结束后的身体的缓冲帧与迈出右脚的预备帧。选择腰部控制器，向角色的左上方移动。框选所有控制器，按 S 键记录关键帧。如图 2-9 所示。

图 2-9　设置左脚移动后缓冲帧

步骤7：将时间滑块拖动到第25帧，制作出即将踏实地面的效果。将右脚的第30帧复制到第25帧，旋转右脚控制器，使角色右脚以脚后跟为中心旋转抬高。选择腰部控制器，向角色的左上方移动。框选所有控制器，按S键记录关键帧。如图2-10所示。

图2-10　设置右脚中间帧

步骤8：将时间滑块拖动到第35帧，制作角色转身逆向缓冲帧。选择腰部控制器，向角色的左上方移动，旋转腰部控制器，制作与第30帧呈现出相反的旋转。框选所有控制器，按S键记录关键帧。如图2-11所示。

图2-11　设置角色转身逆向缓冲帧

步骤9：调整时间节奏，制作出不同的动画效果。如上所述步骤，制作出起始帧—预备帧—中间帧—中间关键帧—预备（缓冲）—中间帧—结束帧—缓冲帧8个关键帧的角色转身动画，通过修改关键帧之间的时间间隔，可以使动画有不同的效果。如图2-12所示。

图2-12 修改关键帧时间间隔

【项目小结】 至此，角色动画"带状态的转身动画"已经完成。本任务包含角色转身动作，属于表演中的基础动作。使用关键帧、预备帧、缓冲帧制作转头动画是本项目的重点。在关键帧动画制作完成后，需要考虑动画需求，修改关键帧时间间隔，使动画更加赋有角色个性化。正确地制作双腿迈动的预备与缓冲是任务的难点。

【练习与思考】

带状态的转身动画	
项目概况	
本任务包括动画里最基本的转头、转身等动作，属于表演里面的基础动作。对于刚接触动画的同学，制作这些内容对学习并熟练运用复杂一点的角色打下了良好的基础，熟悉情绪对于动作的影响，真正开始角色动画制作之路。	
项目要求	
熟悉转头动作的制作，物体运动轨迹流畅、无卡顿，掌握好整体节奏。制作一个人物的转身动画。	
作业提交要求	
提交 ma 格式源文件。	
CHECKLIST（检查列表）	
软件版本（Soft version）	Maya 2017 以上
命名规则（File name）	项目名称_*
场景单位（Scence units）	cm
模型比例（Scale）	1:1
模型位置（Position）	(0, 0, 0)
模型格式（Model format）	ma
帧速率（Framerate）	24

任务三 口型动画制作

【任务目标】 根据音频制作口型动画。

【任务分析】 根据音频与角色特征，制作对应的口型，调节角色嘴与牙齿的关系，最终制作出生动形象的角色口型动画。

【知识准备】

知识1：口型库

建立一个完善的口型库，可以使动画师能够更加清晰、准确地针对角色台词与情绪进行分析与制作。

知识2：大类语言口型区别

汉语普通话"韵多声少，响亮悦耳"，结合动画与中文的拼音，可以制作15个常用发音口型库。

英语的音节复杂：辅音+元音+辅音，结合动画与英语的音标，可以制作20个常用发音口型库。

【任务实施】

步骤1：搭建口型库，根据英语音节与动画角色，可以将口型分为"普通张嘴""AH""UH""EH""EE""OH""W""OO""R""ER""YU""GK""FV""BITE""MBP""NDT""L""TH""S""SH"这20种口型；根据汉语普通话与动画角色，可以将口型分为"普通张嘴""啊""呃""一""噢""唔""哦""额""的""咝""shi""P""M""F""TH"这15种口型，具体该如何在软件中搭建以上两类口型库，请扫描二维码进行详情观看，如图2-13所示。

图2-13 制作视频二维码

步骤2：将制作完成后口型库的关键帧移动至第0帧之前，导入音频，并将时间滑块范围改为-30~50，如图2-14所示。

另外，如果修改音频开始时间位置，可在动画编辑器中进行修改。

图2-14 口型音频导入

步骤3：拖动时间滑块，根据音频，可以听到在第0、3、7、12、15、17、19、22、24、29、33、37、41、44、47与50帧上有很明显的音阶，选择AnimSchoolPicker插件界面中的口型控制器，在对应的时间帧上记录关键帧，如图2-15所示。

图2-15　插入音阶关键帧

步骤4：对照音频中的音阶，在第-30~0帧的口型库中查找对应口型，并将口型复制到对应的关键帧，如图2-16所示。

图2-16　制作音阶关键帧

步骤5：针对音频中的发音，对文件中的关键帧进行对应调节，修改口型嘴角与张合幅度、嘴角的扩散与收拢，并且在发音重的关键帧前后制作音节前的准备与缓冲，如图2-17所示。

图 2-17 口型调节

步骤 6：表情细节修改，角色上嘴唇由于口型相对运动幅度较小，往往会造成上嘴唇在视觉上产生"锁死"的效果，使其口型动画略显僵硬。适当地调节上嘴唇，并为后面的口型做预备铺垫，会让整个动画更加生动。而角色下嘴唇决定着下牙齿露出的比例，默认表情牙齿露出的过多，但现实生活中讲话口型，只有部分会露出牙齿，所以，旋转视角，多角度观察，适当地调节下嘴唇，隐藏部分牙齿，可以使动画更加真实。如图 2-18 所示。

图 2-18 细节修改

【项目小结】 至此，角色动画"口型动画"已经完成。本任务包含角色口型库的制作，属于表演中的基础动画之一。制作口型库，寻找音节点与细化过渡是本项目的重点。在角色口型库制作完成后，需要考虑音频与动画需求，修改口型幅度与过渡，使面部口型更加精准与生动。正确地制作口型库是任务的难点。

【练习与思考】

口型动画制作	
作业概况	
面部表情是指通过眼部肌肉、颜面肌肉和口部肌肉的变化来表现各种情绪状态。比如眼睛不但可以传情，还可以交流思想，面部表情是一种十分重要的非语言交往手段。动画中也是如此，面部表情是动画表演中最具特色的形式之一，每一个细节的拿捏掌握都很重要，本任务着重为大家演示那些动画中的面部表情是如何演变的，从而感受到面部表情给人们带来的巨大魅力。	
项目要求	
拍摄参考，熟练掌握口型库的制作，掌握口型变化时的运动规律和节奏。 运动轨迹要简单顺畅，要符合运动规律，注重运动的细节刻画，拿捏好其中的尺度。 寻找一段音频并根据音频拍摄带感情的面部参考，根据参考制作一段口型动画。	
作业提交要求	
提交 ma 格式源文件。	
检查列表（CHECKLIST）	
软件版本（Soft version）	Maya 2017 以上
命名规则（File name）	项目名称_*
场景单位（Scence units）	cm
模型比例（Scale）	1:1
模型位置（Position）	(0, 0, 0)
模型格式（Model format）	ma
帧速率（Framerate）	24

任务四 眼部动画制作

【任务目标】 制作角色眼部动画。

【任务分析】 制作眼神跳动关键帧，并为关键帧制作预备与缓冲，添加眼睛周围结构的配合动画，使眼睛更有灵动、真实，并且在转动的过程中添加与制作角色眨眼动画。

【知识准备】

知识 1：跳动动画

跳动动画常用于角色眼睛等灵动部位，主体常常表现出快速移动后，立即停止或者静止不动，反复交替。

知识 2：眼皮动画

眼球的结构，并非有规则的球形结构，而是在瞳孔前面存在虹膜、前房、角膜等结构，

呈现出凸起的结构。结构的特殊情况造成真实的眼睛运动，往往会影响眼皮运动。

知识3：眨眼动画

眨眼是眼部动画必不可少的部分，缺失眨眼的动画，会让角色眼神空洞，给观众造成不真实的感觉。除去正常视觉的眨眼，眨眼还常常运用在角色视线转移的地方。

【任务实施】

步骤1：制作跳动关键帧，将时间设置为第0～50帧，将时间滑块拖至第0帧，修改眼睛的位置，将第0帧复制到第8帧，制作眼睛的凝视效果。将时间滑块拖至第10帧，修改眼睛的位置，制作第一次眼睛跳动动画。将第10帧复制到第16帧，制作眼睛跳动后的凝视。如图2-19所示。

图2-19 跳动动画1

步骤2：将时间滑块拖至第18帧，修改眼睛的位置，制作第二次眼睛跳动动画，将第18帧复制到第30帧，制作眼睛移动后的凝视效果，如图2-20所示。

图2-20 跳动动画2

步骤3：将时间滑块拖至第33帧，修改眼睛的位置，制作第三次眼睛跳动动画；将第33帧复制到第41帧，制作眼神移动后的凝视效果，如图2-21所示。

图2-21 跳动动画3

步骤4：将时间滑块拖至第44帧，修改眼睛的位置，制作第四次眼睛跳动动画，最后将第44帧复制到第50帧，制作移动后的凝视效果，如图2-22所示。

图2-22 跳动动画4

步骤5：预览动画，调节眼神跳动时间间隔，使运动距离越小，所用时间越小，运动距离越大，所用时间越大，如图2-23所示。

图 2-23 跳动动画节奏调节

步骤6：为眼睛动画添加细节，根据眼睛的每一次跳动，制作眼皮的跟随与缓冲动画；对应第一次至第四次眼睛跳动动画关键帧，调节眼皮，制作眼皮动画，效果如图 2-24 所示。

图 2-24 跳动动画眼皮调节

步骤7：为眼睛动画添加细节，根据眼睛的每一次跳动，制作眉毛的跟随与缓冲动画；对应第一次至第四次眼睛跳动动画关键帧，调节眉毛，制作眉毛动画，效果如图 2-25 所示。

图 2-25 跳动动画眉毛调节

步骤 8：制作角色眨眼动画，观察整体动画，挑选第 30~37 帧制作角色视线转移的眨眼动画，将时间滑块拖至第 27 帧，将第 30 帧复制到第 27 帧，修改第 30 帧动画，分别将时间滑块拖至第 23 帧与第 33 帧，制作角色眼皮的慢入与缓冲，如图 2-26 所示。

图 2-26 跳动动画眨眼

【项目小结】 至此，角色动画"眼部动画"已经完成。本任务包含角色眼部的制作，属于表演中的基础动画之一。制作眼睛跳动是重点。在角色眼睛跳动制作完成后，需要考虑

角色与动画需求，为眼睛跳动添加预备与缓冲，并添加眼睛周围结构的配合动画，使角色面部更加精准与生动。眼睛周围结构的配合动画是任务的难点。

【练习与思考】

眼睛动画制作	
项目概况	
面部表情是指通过眼部肌肉、颜面肌肉和口部肌肉的变化来表现各种情绪状态。比如眼睛不但可以传情，还可以交流思想，面部表情是一种十分重要的非语言交往手段。动画中也是如此，面部表情是动画表演中最具特色的形式之一，每一个细节的拿捏掌握都很重要，本任务着重为大家演示那些动画中的面部表情是如何演变的，从而感受到面部表情给人们带来的巨大魅力。	
项目要求	
熟练掌握面部表情制作中眼部动画的制作，运动轨迹要简单顺畅，要符合运动规律，注重运动的细节刻画，拿捏好其中的尺度。 根据之前所拍的参考加入眼部动画的制作。	
作业提交要求	
提交 ma 格式源文件。	
检查列表（CHECKLIST）	
软件版本（Soft version）	Maya 2017 以上
命名规则（File name）	项目名称_*
场景单位（Scence units）	cm
模型比例（Scale）	1:1
模型位置（Position）	(0, 0, 0)
模型格式（Model format）	ma
帧速率（Framerate）	24

任务五　高级影视动画——Keypose 制作

【任务目标】　角色关键帧制作。

【任务分析】　好的关键 Pose 能够直接传达角色性格；能够作为一个单帧的图解，能引导观众了解一个角色的灵魂深处。制作角色关键 Pose 时，结合表情与肢体细节，引导观众的眼睛在特定的场景中看他们应该看的地方。利用手臂、腿、身体、道具等，来引导观众去看需要他们看的，推动动画剧情进行。

【知识准备】

知识 1：关键 pose

关键 pose 是至关重要的。从表演来说，它能传达出角色的背景、性格、习惯等。从技

法来说，也是决定动作是否流畅的关键。关键 pose 可以表达出：①关键 pose 直接传达角色性格；②关键 pose 都应该是当前必不可少的一帧。③出色的关键 pose 引导观众去了解一个角色的行为和想法。

知识 2：关键 Keypose

Keypose，简单地说，就是制作姿势，是动画制作工序中重要的组成部分，需要体现出角色重量、平衡性、力、性格、性别，在这一阶段需要将动画细节尽可能地表现出来，为后续制作打下基础，并且需要考虑到整体的运动、重心的转换、身体四肢与头部的运动。

知识 3：影视动画制作流程

影视动画制作方法的流程包含从 Keypose 阶段，到 Blocking 阶段，再到身体细化阶段，最后到表情细节阶段。

【任务实施】

步骤 1：根据视频参考，分析参考，将整段视频分为 4 个段，第一段：开始帧；第二段："e"；第三段："excuse me"；第四段："What's that"。如图 2-27 所示。

图 2-27　分析参考

步骤 2：根据音频定下关键 Pose 时间位置，在第 0 帧定下第一阶段：开始帧；在 16 帧定下第二阶段："e"；在第 42 帧定下第三阶段："excuse me"；在第 83 帧定下第四阶段："What's that"。如图 2-28 所示。

步骤 3：根据女性性格与体型特征，设计符合第一段音频相符的关键 Pose，如图 2-29 所示。

步骤 4：选择面部表情控制器，为第一个关键 Pose 添加面部细节，为了更加生动，这里所制作的表情采用不对称的表现形式，如图 2-30 所示。

图 2-28　确定时间位置

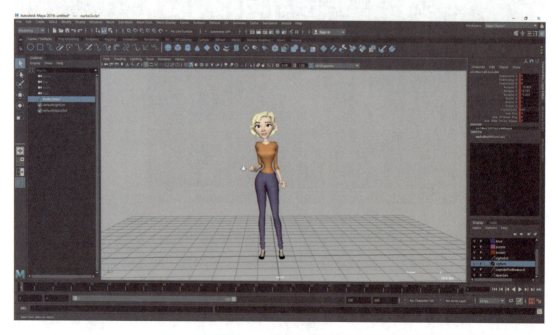

图 2-29　第一个关键帧

步骤5：为第一个关键 Pose 添加手部细节，为了凸显女性化特性，放松的同时可以将手腕微微翘起。并且可以将手臂微微弯曲，使角色整体更加柔和，如图 2-31 所示。

步骤6：根据女性性格与体型特征，设计符合第二段音频相符的的关键 Pose，如图 2-32 所示。

图 2-30　第一个关键帧面部细节

图 2-31　第一个关键帧手部细节

步骤 7：选择面部表情控制器，根据发音，为第二个关键 Pose 添加面部细节，如图 2-33 所示。

步骤 8：根据女性性格与体型特征，设计符合第三段音频相符的关键 Pose，如图 2-34 所示。

图 2–32　第二个关键帧

图 2–33　第二个关键帧表情细节

步骤 9：选择面部表情控制器，根据发音，为第三个关键 Pose 添加面部细节，如图 2–35 所示。

步骤 10：根据女性性格与体型特征，设计符合第二段音频相符的关键 Pose，如图 2–36 所示。

项目二　角色动画实训

图 2-34　第三个关键帧

图 2-35　第三个关键帧表情细节

步骤 11：选择面部表情控制器，根据发音，为第四个关键 Pose 添加面部细节。如图 2-37 所示。

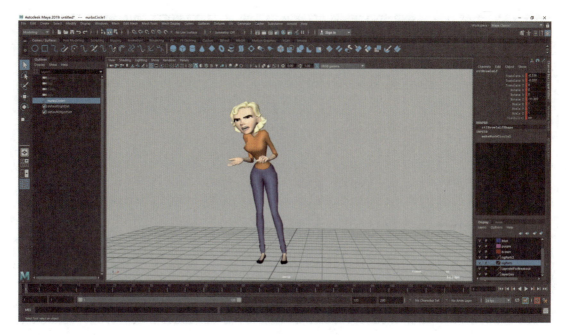

图 2-36　第四个关键帧

图 2-37　第四个关键帧表情细节

【项目小结】 至此，高级影视动画 Keypose 制作已经完成。本任务包含角色肢体 Pose，属于表演中的基础之一。表情制作是重点。在制作角色肢体 Pose 时，需要考虑角色性别与音频需求，为角色 Pose 添加肢体与面部细节是任务的难点。

【练习与思考】

高级影视动画——Keypose 制作	
作业概况	
高级影视动画对动画师的要求很高，涉及动画知识也十分广泛，细节的拿捏掌握要更加精准，动画质量的要求自然也是影视级别的高度。本任务着重向大家展示高级影视动画的知识要点，领略高级影视动画的奥秘。	
项目要求	
寻找音频并拍摄参考，Pose 必须要能体现出人物的性格，肢体语言必须要到位。 Pose 与 Pose 之间要有联动性，身体各个部位都要有配合，表情要到位、有戏。 把之前寻找的音频和拍摄的视屏剪辑为带音频的参考文件，并制作出带表情的 Pose。	
作业提交要求	
提交 ma 格式源文件。	
检查列表（CHECKLIST）	
软件版本（Soft version）	Maya 2017 以上
命名规则（File name）	项目名称_*
检查列表（CHECKLIST）	
场景单位（Scence units）	cm
模型比例（Scale）	1：1
模型位置（Position）	(0, 0, 0)
模型格式（Model format）	ma
帧速率（Framerate）	24

任务六 高级影视动画——Blocking 制作

【任务目标】 角色动画 Blocking 制作。

【任务分析】 在完成 Pose 制作后，进一步进行场面布局调度、动作姿态设计、添加关键帧的重要步骤。信息、情节点、情感节奏、运动规律、创意都要包含在结构化的角色表演中，为后续的精修打下基础。基础不牢，地动山摇。糟糕的 Blocking 可能导致工作进程停滞或大量返工，而干净、扎实的 Blocking 则会大大提高工作效率。

【知识准备】 Blocking

Blocking 不等于粗糙的动画，Blocking 应该以最少的帧数表现最准确的动态，在 KeyPose 的基础上制作预备、缓冲、中间张。

【任务实施】

步骤1：由于在上一阶段制作的关键Pose中，所有的动作都是同时开始、同时结束的，整个动作显得很"飘"，通常在划分动作区间时，就可以把角色的停顿节奏制作出来。首先修改动画曲线为Auto tangents模式，如图2-38所示。

图2-38　修改动画曲线模式

步骤2：播放声音根据音频与Pose，制作角色动作停顿效果，这步需要注意动作停顿的时间间隔，需要根据音频、动作、角色性格将其区分开来。将第1帧复制到第9帧，制作第一次停顿，如图2-39所示。

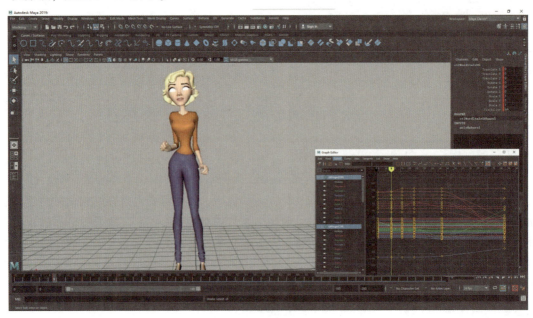

图2-39　动作停顿1

步骤3：播放声音根据音频与Pose，制作角色动作停顿效果，将第15帧复制到第35帧，制作第二次停顿，如图2-40所示。

图2-40 动作停顿2

步骤4：播放声音根据音频与Pose，制作角色动作停顿效果，将第42帧复制到第69帧，制作第三次停顿。如图2-41所示。

图2-41 动作停顿3

步骤5：观察动画的停顿与音频的效果，移动或修改停顿的关键帧，将3个动作停顿部分区分开来，使整个动画更加有生动，有节奏。将第二次动作停顿的第35帧移动至第34

帧，将第三次动作停顿的第 69 帧移动至第 63 帧，使角色预备动作加长，如图 2－42 所示。

图 2－42　修改停顿时间帧

步骤 6：根据动画停顿，可以将整个动画分为 3 个区间，第一区间：第 9～34 帧，第二区间：第 34～63 帧，第三区间：第 63～100 帧。

在第 12 帧制作第一区间的中间张，制作角色头部带动身体运动的动画效果。选择头部控制器，在第 12 帧制作中间张，使角色头部位移与旋转更加接近第 16 帧的结束帧；选择腰部控制器，使角色身体的位移与旋转更加接近第 9 帧。使角色有一种头部动作已经快结束了，身体还未开始行动的带动效果，如图 2－43 所示。

图 2－43　添加第一区间中间张

步骤7：将第34帧复制到第38帧，在第38帧制作第二区间的中间张，制作出角色头部带动身体运动的动画效果。选择头部控制器，在第38帧使角色头部位移与旋转更加接近第42帧的结束帧；由于第二区间整体动作幅度相对较大，选择腰部控制器，在第38帧制作身体移动的补偿，调节角色手部，使其动画过渡更加自然。最终呈现头部已经动作带动身体运动的效果，如图2-44所示。

图2-44 添加第二区间中间张

步骤8：将第63帧复制到第67帧，在第67帧制作第三区间的预备动作，调节角色身体控制器与手臂控制器，制作出角色呼吸动作中的吸气挺胸动作，并且将第67帧复制到第75帧，使动画呈现出停顿的状态，如图2-45所示。

步骤9：将第75帧复制到第79帧，在第79帧制作第三区间的中间张，制作手臂的过拍动作，使第79~83帧手部呈现出摊开的动画；在手臂过拍的动作基础上，修改角色重心向下，身体呈现出小量前倾，动画呈现出手臂微微带动身体，然后调节脖颈与头部选择，将其像第75帧的开始帧靠拢，最后在整体动作的基础上，调节角色肩部与眼睛，使整体动作更加自然。如图2-46所示。

步骤10：将第16帧复制到第22帧，在第22帧制作第一区间的缓冲，修改角色重心与腰部控制器，使角色有微微的抬头挺胸的动作。制作完成后，将其复制到第34帧，如图2-47所示。

步骤11：将第42帧复制到第48帧，在第48帧制作第二区间的缓冲，修改角色重心与腰部控制器，使角色继续往运动停止前的方向运动，并且可以将角色重心向Y轴方向提起，为后续的动画做好铺垫。制作完成后，将其复制到第62帧，如图2-48所示。

图 2-45 添加第三区间预备动作

图 2-46 添加第三区间中间张

步骤 12:将第 83 帧复制到第 88 帧,在第 88 帧制作第三区间的逆向缓冲,修改角色重心与腰部控制器,使角色与第 83 帧的运动趋势相反,并且将第 88 帧复制到第 100 帧,如图 2-49 所示。

图 2-47 添加第一区间缓冲

图 2-48 添加第二区间缓冲

步骤 13：细化动画 Blocking，根据音频，拖动时间轴上的关键帧，调整动画节奏，将原本第 67 帧移动至第 70 帧，将原本第 75~88 帧范围内的关键帧向后移动两帧，至第 77~90 帧，如图 2-50 所示。

图 2−49　添加第三区间缓冲

图 2−50　修改 Blocking 节奏 1

步骤14：将动画曲线调节为 Auto tangents 模式，根据音频，观察调整角色动画节奏，修改关键帧间隔比例，将第8~22帧修改为第9~27帧，使这段动画节奏缓慢下来；将第77~90帧修改为第77~88帧，使这段动画节奏加快；将第34~48帧修改为第34~51帧，使这段动画节奏缓慢下来。并且将第63~70帧的预备动作移动至第57~64帧，如图2-51所示。

图2-51　修改 Blocking 节奏2

步骤15：将时间滑块调节至第39帧，选择腰部控制器，轻微向 Y 轴方向上提，调节角色重心，观察动画，选择身体与头部向前旋转，使角色呈现出前倾的姿态，使角色动画第39~44帧过渡更加自然，动作幅度更小，如图2-52所示。

步骤16：将时间滑块调节至第44帧，观察第38~50帧的缓冲动画，调节身体旋转，使第44帧与第50帧过渡更加自然，动作幅度更小，如图2-53所示。

步骤17：观察动画，将时间滑块调节至第64帧，调节角色肩部旋转，并复制至第77帧，如图2-54所示。

【项目小结】　至此，高级影视动画 Blocking 制作已经完成。本任务包含角色肢体 Pose，属于表演中的基础之一。肢体 Pose 提取制作是重点。在制作角色肢体 Pose 时，需要 Keypose 阶段时制作的前后关键帧，精准地用最少的帧数表现最准确的动态是任务的难点。

图 2-52　修改 Blocking 细节 1

图 2-53　修改 Blocking 细节 2

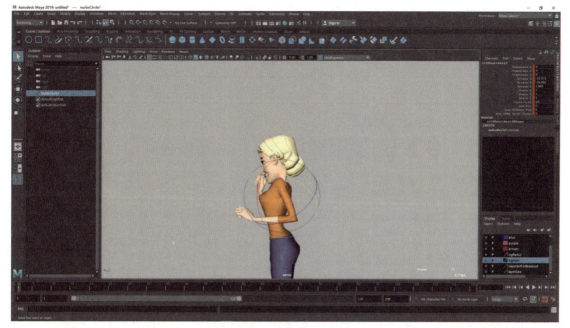

图 2–54 修改 Blocking 细节 3

【练习与思考】

高级影视动画——Keypose 制作	
项目概况	
高级影视动画对动画师的要求很高,涉及的动画知识也十分广泛,细节的拿捏掌握要更加精准,动画质量的要求自然也是影视级别的高度。本任务着重向大家展示高级影视动画的知识要点,领略高级影视动画的奥秘。	
项目要求	
熟练掌握 Blocking 的制作流程,确立好表演的节奏变化。 在之前制作 Pose 的基础上添加 Blocking。	
作业提交要求	
提交 ma 格式源文件。	
检查列表(CHECKLIST)	
软件版本(Soft version)	Maya 2017 以上
命名规则(File name)	项目名称_*
场景单位(Scence units)	cm
模型比例(Scale)	1∶1
模型位置(Position)	(0, 0, 0)

续表

检查列表（CHECKLIST）	
模型格式（Model format）	ma
帧速率（Framerate）	24

任务七　高级影视动画——身体细化

【任务目标】　进行影视动画身体细化。

【任务分析】　动画 Blocking 制作完成后，动画的整体制作过程与节奏已经基本完成，但身体躯干动画还需要再次调顺与细化，以达到更加生动、自然的效果。

【知识准备】　预备（Anticipation）

角色完成一个动作需要经历预备、动作和结束三个阶段。预备通常是在主要动作之前，制作一个方向与之相反，并且比较缓慢，幅度也小一些的动作。预备动作的目的是使观众更清晰地看到动作，明白动作之间的联系。通过这一特性，预备动作的套路可总结为"遇上先下，遇左先右"。

【任务实施】

步骤1：首先将动画曲线调节为 Auto tangents 模式，并将时间滑块移动到第 9 帧，选择控制角色上半身的重心——角色腰部控制器，做 Y 轴上的移动，使角色抬起的过程更加自然，如图 2-55 所示。

图 2-55　影视动画腰部细化 1

步骤 2：将时间滑块移动到第 34 帧，选择角色腰部控制器，使腰部控制器与下一个关键帧（第 38 帧）所在位置更加接近，制作出缓冲的效果，如图 2-56 所示。

图 2-56　影视动画腰部细化 2

步骤 3：将时间滑块分别移动到第 57 帧与第 77 帧，修改腰部控制器的位置，使腰部控制器与下一个关键帧所在位置靠近，如图 2-57 所示。

图 2-57　影视动画腰部细化 3

步骤 4：将时间滑块移动到第 94 帧，按 S 键记录关键帧，使第 94 帧起到角色 Pose 固定的作用，将时间滑块分别移动到第 88 帧与第 94 帧，修改腰部控制器的位置，使角色腰部向上提，制作出角色动画反复地反向缓冲的效果，如图 2-58 所示。

图 2-58　影视动画腰部细化 4

步骤 5：将时间滑块移动到第 53 帧，按 S 键记录关键帧，打开 Graph Editor（曲线编辑器）并修改腰部控制器关键帧所在位置，制作出动作开始的缓冲，如图 2-59 所示。

图 2-59　影视动画腰部细化 5

步骤6：将时间滑块移动到第59帧，按S键记录关键帧，打开Graph Editor（曲线编辑器）并修改腰部控制器关键帧所在位置，为动作结束添加缓冲，如图2-60所示。

图2-60　影视动画腰部细化6

步骤7：将时间滑块分别移动到第85帧与第90帧，修改腰部控制器关键帧所在位置，并打开Graph Editor（曲线编辑器）调节曲线，为动作结束添加缓冲的细节，使动作更加有弹性，如图2-61所示。

图2-61　影视动画腰部细化7

步骤 8：将时间滑块分别移动到第 42 帧，选择腰部控制器添加缓冲关键帧，微调曲线编辑器中第 42 帧与第 44 帧曲线，使动作更加有弹性，如图 2-62 所示。

图 2-62　影视动画腰部细化 8

步骤 9：将时间滑块分别移动到第 69 帧与第 77 帧，选择腰部控制器微调曲线编辑器中的 RotoreX 与 RotoreZ，如图 2-63 所示。

图 2-63　影视动画腰部细化 9

步骤 10：将时间滑块分别移动到第 80、84、88 帧，选择腰部控制器，微调曲线编辑器中的 RotoreZ，使角色有一个更加顺畅的过渡，如图 2-64 所示。

图 2-64　影视动画腰部细化 10

步骤 11：单独显示 Locator，微调第 64~77 帧曲线编辑器中腰部 RotateY 属性，制作腰部旋转后的缓冲，如图 2-65 所示。

图 2-65　影视动画腰部细化 11

步骤12：角色腰部重心调顺过程结束后，可以选择胸腔的两个控制器，进行调顺、添加缓冲与其他身体部位的配合细节。将时间滑块移动到第11帧，选择胸腔控制器，制作角色头部向上抬时，添加胸腔向前旋转的逆向缓冲。将时间滑块移动到第13帧，观察动画过渡，调节第13帧角色胸腔，向前旋转，如图2-66所示。

图2-66　影视动画胸腔细化1

步骤13：将时间滑块移动到第34帧，选择胸腔控制器，修改胸腔向后旋转，并修改胸腔的位置（调节胸腔位置时，可以按Ctrl+Shift+鼠标右键，将移动模式修改为Object），使胸腔向上并且向前移动，制作出角色类似挺胸的动作，如图2-67所示。

步骤14：将时间滑块分别移动到第19帧与第27帧，选择胸腔控制器，修改胸腔的旋转与位置，强化角色挺胸的效果，如图2-68所示。

步骤15：将时间滑块移动到第15帧，选择胸腔控制器，向后旋转，制作出胸前跟随头部运动的效果，如图2-69所示。

步骤16：将时间滑块移动到第39帧，选择胸腔控制器，向角色身体右侧旋转，制作出强化动作效果，如图2-70所示。

步骤17：将时间滑块移动到第51帧，选择胸腔控制器，添加其他两个轴向的旋转，制作出角色胸腔的逆向缓冲效果，如图2-71所示。

步骤18：将时间滑块移动到第57帧，选择胸腔控制器，添加其他两个轴向的旋转，为动画添加不同的细节，使动画更加细腻，如图2-72所示。

步骤19：将时间滑块移动到第60帧，选择胸腔控制器，添加胸腔的延迟动画效果，如图2-73所示。

图 2-67 影视动画胸腔细化 2

图 2-68 影视动画胸腔细化 3

步骤 20：将时间滑块移动到第 77 帧，选择胸腔控制器，添加 3 个轴向的旋转，制作出动作的延续。将时间滑块移动到 69 帧，选择胸腔控制器，向角色身体的左侧旋转，为第 77 帧制作淡入效果，如图 2-74 所示。

图 2-69　影视动画胸腔细化 4

图 2-70　影视动画胸腔细化 5

步骤 21：观察动画，找到身体转折的动画的关键帧（80 帧），在第 1～2 帧的时间位置上添加缓冲，使动作更加柔和，如图 2-75 所示。

项目二　角色动画实训

图 2-71　影视动画胸腔细化 6

图 2-72　影视动画胸腔细化 7

步骤 22：将时间滑块移动到第 93 帧，选择胸腔控制器，修改其旋转方向，为胸腔添加反向缓冲，如图 2-76 所示。

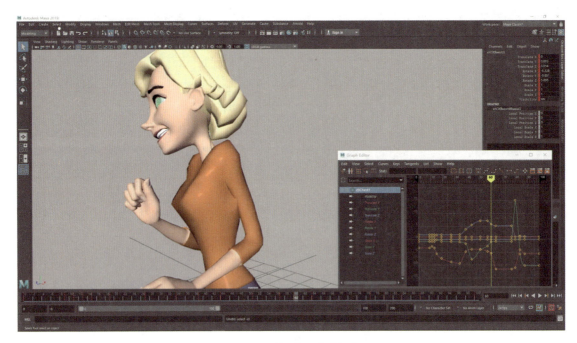

图 2-73 影视动画胸腔细化 8

图 2-74 影视动画胸腔细化 9

步骤 23：将时间滑块移动到第 100 帧，选择胸腔控制器，修改其旋转方向，为胸腔添加动作结束的缓冲，如图 2-77 所示。

图 2-75　影视动画胸腔细化 10

图 2-76　影视动画胸腔细化 11

步骤 24：将时间滑块移动到第 79~81 帧，选择胸腔控制器，修改其旋转 RotateX 曲线，制作出重心带动胸腔的动作跟随运动，如图 2-78 所示。

图 2-77　影视动画胸腔细化 12

图 2-78　影视动画胸腔细化 13

步骤 25：将时间滑块移动到第 88 帧，选择胸腔控制器，修改其旋转 RotateX 与位移，制作胸腔往下旋转并往上位移的反向运动，如图 2-79 所示。

图 2-79　影视动画胸腔细化 14

步骤 26：将时间滑块移动到第 90 帧，选择胸腔控制器，修改其旋转 RotateX，向上旋转，制作出胸腔的跟随效果，并且修改第 88~90 帧的动画曲线，使动画更加柔顺，如图 2-80 所示。

图 2-80　影视动画胸腔细化 15

步骤27：预览播放整体动画，可以发现在第 84~90 帧，身体的旋转幅度相对整体较大，选择曲线编辑器中第 84~90 帧的 RotateX 关键帧，适当削弱身体旋转，如图 2-81 所示。

图 2-81　影视动画胸腔细化 16

步骤28：做到这一步，已经将身体胸腔的动画曲线调顺，并且为其添加了很多细节，但还需要考虑将链接胸腔与头部的部分调节得更加顺畅，这部分直接影响角色头部的运动路径。首先通过大纲视图单独显示角色身体部分，以便后续观察与调节，如图 2-82 所示。

图 2-82　影视动画胸腔细化 17

步骤29：预览动画，将时间滑块移动到第 72 帧，选择胸腔控制器，为胸腔添加旋转的转折，如图 2-83 所示。

图 2-83　影视动画胸腔细化 18

步骤30：预览动画，在音频"嗯"的结尾处，身体有一个突然向后的加速运动，将时间滑块分别移动到第 34 帧与第 39 帧，修改胸腔向前旋转，抵消向后的加速运动，如图 2-84 所示。

图 2-84　影视动画胸腔细化 19

步骤31：预览动画，将时间滑块移动到第84帧，修改胸腔向前旋转，使整体动画更加细腻，如图2-85所示。

图2-85　影视动画胸腔细化20

步骤32：细节添加完成后，还需修改胸腔运动的曲线，选择第64~80帧的RotateZ属性，减弱其RotateZ的运动幅度，如图2-86所示。

图2-86　影视动画胸腔细化21

【项目小结】 至此，高级影视动画角色胸腔细化已经完成。本任务主要在 Blocking 阶段基础上，为角色胸腔添加预备与缓冲，属于表演中的基础之一。胸腔细化是重点。在细化过程中，需要考虑整体关键帧，为角色 Pose 添加身体细节是任务的难点。

【练习与思考】

高级影视动画——细化	
作业概况	
高级影视动画对动画师的要求很高，涉及的动画知识也十分广泛，细节的拿捏掌握要更加精准，动画质量的要求自然也是影视级别的高度。本任务着重向大家展示高级影视动画的知识要点，领略高级影视动画的奥秘。	
项目要求	
熟练掌握身体的细化流程，身体运动轨迹简单、流畅、无卡顿。 做动作时，注意各个部位的配合，要有联动性，要从各个角度观察每一帧，注重运动的细节刻画，拿捏好尺度。 细化身体部分。	
作业提交要求	
提交 ma 格式源文件。	
检查列表（CHECKLIST）	
软件版本（Soft version）	Maya 2017 以上
命名规则（File name）	项目名称_*
场景单位（Scence units）	cm
模型比例（Scale）	1∶1
模型位置（Position）	(0，0，0)
模型格式（Model format）	ma
帧速率（Framerate）	24

任务八　高级影视动画——头部与四肢细化

【任务目标】 影视动画头部与四肢细化。

【任务分析】 动画 Blocking 制作完成后，整体动画的过程与节奏已经基本完成，但身体的头部与四肢还需要再次调顺与细化，以达到更加自生动自然的效果。

【知识准备】

知识1：缓冲

当一个物体停止运动后，物体还延续这个动作继续运行，做缓冲动作，也就是物体还原的过程。缓冲分为顺向缓冲和逆向缓冲两种。

知识2：跟随（Follow – through）

跟随动作是主要动作的一种延伸，就像衣服上的飘带总是试图跟上跑步中的角色一样，所以跟随动作取决于角色的主要动作、空气阻力以及自身重量和质地等因素。

知识3：交迭动作（Overlapping Action）

交迭运动是力通过一个可以旋转的关节向下逐层传递，当前一个关节的旋转已经进行时，下一个关节的旋转才开始；当前一个关节的旋转已经结束时，下一个关节的旋转还在进行中。

【任务实施】

步骤1：预览动画，将时间滑块分别移动到第27帧与第34帧，修改脖颈向前旋转，制作角色抬头后的缓冲，如图2 – 87所示。

图2 – 87　影视动画头部细化1

步骤2：预览动画，将时间滑块移动到第11帧，添加角色头部向后旋转，再选择脖颈控制器，为脖颈添加向前旋转，强化角色头部的提前动作并增加角色动画细节，如图2 – 88所示。

步骤3：预览动画，将时间滑块移动到第13帧，选择脖颈控制器，为脖颈添加向前旋转，强化头部向前"拱"的动画，如图2 – 89所示。

步骤4：预览动画，将时间滑块分别移动到第19帧、第26帧与第34帧，选择脖颈控制器，添加头部向前"拱"动画之后的缓冲与停留效果，如图2 – 90所示。

项目二　角色动画实训

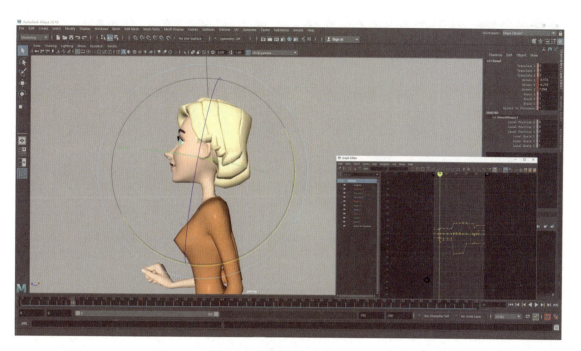

图2-88　影视动画头部细化2

图2-89　影视动画头部细化3

步骤5：通过观察鼻尖的路径预览动画，并调整头部旋转，使鼻尖（头部）的运动路径更加柔顺，将时间滑块移动到第16帧，选择头部控制器，添加头部向上抬起的细节，再将时间滑块移动到第27帧，修改头部旋转，如图2-91所示。

图 2-90　影视动画头部细化 4

图 2-91　影视动画头部细化 5

步骤 6：预览动画，选择头部控制器，打开曲线控制器，选择 RotateY 轴，修改第 11~19 帧动画曲线，为头部加上"绕圈"的细节，如图 2-92 所示。

项目二　角色动画实训

图 2-92　影视动画头部细化 6

步骤 7：预览动画，将时间滑块移动到第 36 帧，添加头部旋转细节，再对应修改第 39 帧头部的旋转，使头部的运动路径更加丰富，如图 2-93 所示。

图 2-93　影视动画头部细化 7

步骤8：预览动画，将时间滑块移动到第41帧，选择头部控制器，添加头部旋转细节，调整动画过渡，如图2-94所示。

图2-94 影视动画头部细化8

步骤9：预览动画，将时间滑块移动到第57帧，选择头部控制器，添加头部旋转细节，使头部运动更加柔顺，如图2-95所示。

图2-95 影视动画头部细化9

步骤10：预览动画，将时间滑块移动到第60帧，选择头部控制器，添加头部抬起的动作，如图2-96所示。

图2-96　影视动画头部细化10

步骤11：预览动画，将时间滑块移动到第69帧，选择头部控制器，添加头部的缓冲动画，再将时间滑块移动到第77帧，修改头部旋转，强化缓冲动作，如图2-97所示。

图2-97　影视动画头部细化11

步骤12：预览动画，将时间滑块移动到第80帧，选择脖颈控制器，制作头部的跟随动画效果，如图2-98所示。

图2-98　影视动画头部细化12

步骤13：预览动画，将时间滑块移动到第78帧，选择头部控制器向下旋转，做出抬头前的动作滞留效果，如图2-99所示。

图2-99　影视动画头部细化13

步骤14：预览动画，将时间滑块移动到第82帧，选择头部控制器，向上旋转，强化动画的跟随效果，再选择脖颈控制器，帮助头部制作出更强的延迟跟随效果，如图2-100所示。

图2-100　影视动画头部细化14

步骤15：预览动画，将时间滑块分别移动到第84、94与100帧，选择头部控制器，调节旋转，强化动作延迟效果，如图2-101所示。

图2-101　影视动画头部细化15

步骤16：预览动画，选择头部控制器，修改动画时间间隔，调整第88帧时间间隔，向前缩减第1~87帧，将第94帧向前缩减第2~92帧，加快动作，如图2-102所示。

图2-102　影视动画头部细化16

步骤17：预览动画，将时间滑块拖到第27帧，同时选择左、右两边的锁骨控制器，向下旋转，制作出肩部缓冲效果，如图2-103所示。

图2-103　影视动画四肢细化1

步骤18：预览动画，将时间滑块拖到第34帧，同时选择左、右两边的锁骨控制器，向下旋转，强化肩部的缓冲效果，如图2-104所示。

图2-104　影视动画四肢细化2

步骤19：预览动画，将时间滑块拖到第51帧，同时选择左、右两边的锁骨控制器，制作向下旋转，制作角色肩部的动画延迟效果，如图2-105所示。

图2-105　影视动画四肢细化3

步骤20：预览动画，将时间滑块拖到第57帧，同时选择左、右两边的锁骨控制器，制作向下旋转，强化耸肩，如图2-106所示。

图2-106　影视动画四肢细化4

步骤21：预览动画，将时间滑块拖到第64帧，选择锁骨控制器，修改锁骨旋转，制作出肩部放松展开，为后续耸肩动作做预备，如图2-107所示。

图2-107　影视动画四肢细化5

步骤22：预览动画，将时间滑块拖到第80帧，选择角色右边锁骨控制器，修改锁骨旋转，使角色肩部呈现出平缓的放松姿态，如图2-108所示。

图2-108　影视动画四肢细化6

步骤23：预览动画，将时间滑块拖到第84帧，选择角色右边锁骨控制器，修改锁骨旋转，继续使角色肩部呈现出平缓的放松姿态，如图2-109所示。

图2-109　影视动画四肢细化7

步骤24：肩部动画调顺后，可以使用一只手臂一只手臂地调顺角色手臂的动画方法。首先调整角色左臂，预览动画，将时间滑块拖至第 15 帧，修改左臂旋转，添加左臂向身体内侧，手腕慢于手臂运动的效果如图 2–110 所示。

图 2–110　影视动画四肢细化 8

步骤25：预览动画，将时间滑块分别拖至第 27 帧与第 34 帧，修改左臂旋转，添加左臂向身体内侧旋转，制作手臂的缓冲效果，如图 2–111 所示。

图 2–111　影视动画四肢细化 9

步骤26：预览动画，将时间滑块拖至第36帧，修改左臂旋转，添加左臂向身体外侧旋转。再将时间滑块拖至第39帧，修改左臂旋转，使左臂向身体内侧旋转，呈现出手肘在内效果，制作手臂的先向外展开再向内收的反向缓冲动画，如图2-112所示。

图2-112 影视动画四肢细化10

步骤27：将时间滑块拖至第51帧，修改左臂旋转，添加左臂向身体外侧旋转，再将第51帧复制至第57帧，制作手臂运动停止的效果。与步骤26结合，手肘手臂呈现出向外—向内—向外的反复相对的运动过程，如图2-113所示。

图2-113 影视动画四肢细化11

步骤28：将时间滑块拖至第47帧，选择左臂向身体外侧微微旋转，添加左臂旋转的中间帧，使第44~51帧过渡更加自然，如图2-114所示。

图2-114 影视动画四肢细化12

步骤29：将时间滑块拖至第60帧，添加左臂旋转的预备帧，选择左臂制作手肘向身体外侧，手腕向内效果，使第57~64帧过渡更加自然，如图2-115所示。

图2-115 影视动画四肢细化13

步骤 30：将时间滑块拖至第 69 帧，添加左臂旋转的缓冲帧，选择左臂控制器制作微微向身体前方旋转的效果，如图 2-116 所示。

图 2-116　影视动画四肢细化 14

步骤 31：将时间滑块拖至第 73 帧，选择左臂控制器，按 S 键将当前转换为关键帧，并且修改左臂向身体外侧旋转。再将时间滑块拖至第 77 帧，修改左臂旋转，为左臂旋转添加二次缓冲帧，如图 2-117 所示。

图 2-117　影视动画四肢细化 15

步骤32:将时间滑块拖至第80帧,选择左臂控制器,修改左臂向身体前方旋转,使整个手臂抬起,如图2-118所示。

图2-118　影视动画四肢细化16

步骤33:将时间滑块拖至第88帧,选择左臂控制器,修改左臂向身体前方旋转,使整个手臂抬起,制作出手臂的缓冲效果,如图2-119所示。

图2-119　影视动画四肢细化17

步骤34：预览动画，可以发现角色手臂在结束的动作上，节奏并不自然。首先将时间滑块拖至第88帧，选择左臂控制器，修改左臂旋转，再将时间滑块拖至第93帧，选择左臂控制器，修改左臂向身体外侧旋转，最后将时间滑块拖至第100帧，选择左臂控制器，修改左臂向身体内侧旋转，制作出手臂动画的交叠效果，如图2-120所示。

图2-120　影视动画四肢细化18

步骤35：预览动画，观察角色手臂与手腕的关系，以及动画的流畅度，将时间滑块拖至第77帧，选择左臂控制器，修改左臂向身体内侧旋转，如图2-121所示。

图2-121　影视动画四肢细化19

步骤36：预览动画，将时间滑块拖至第64帧，选择左臂控制器，修改左臂向身体内侧旋转，如图2-122所示。

图2-122　影视动画四肢细化20

步骤37：预览动画，将时间滑块拖至第85帧，选择左臂控制器，添加左臂向身体后方旋转，为动作添加缓冲，使动画过渡更加自然，如图2-123所示。

图2-123　影视动画四肢细化21

步骤38：预览动画，将时间滑块拖至第90帧，选择左臂控制器，添加左臂向身体前方旋转，并修改其RotateX动画曲线，为动作添加缓冲，如图2-124所示。

图2-124　影视动画四肢细化22

步骤39：预览动画，将时间滑块拖至第69帧，选择左臂控制器，添加左臂向身体前方旋转，使动画过渡更加柔和，如图2-125所示。

图2-125　影视动画四肢细化23

步骤40：预览动画，修改左臂的小臂动画，使小臂配合大臂的运动。将时间滑块拖至第84帧，选择小臂控制器，添加小臂向身体前方旋转，如图2-126所示。

图2-126　影视动画四肢细化24

步骤41：预览动画，将时间滑块拖至第78帧，选择小臂控制器，添加左臂向身体前方旋转。再将时间滑块拖至第82帧，选择小臂控制器，添加左臂向身体后方旋转，使大臂与小臂有相反的运动，强化小臂交叠的效果，如图2-127所示。

图2-127　影视动画四肢细化25

步骤42：预览动画，将时间滑块拖至第85帧，选择小臂控制器，添加小臂向上旋转。再将时间滑块拖至第88帧，选择小臂控制器，添加小臂向身体前方旋转。然后将时间滑块拖至第93帧，选择小臂控制器，添加小臂向身体前方旋转。最后将时间滑块拖至第100帧，选择小臂控制器，添加左臂向身体前方旋转，强化动作结束时小臂的缓冲，如图2-128所示。

图2-128　影视动画四肢细化26

步骤43：预览动画，将时间滑块拖至第90帧，选择小臂控制器，添加小臂向身体后方旋转。再将时间滑块拖至第93帧，选择小臂控制器来修改小臂向身体后方旋转，使小臂动画更加柔和，如图2-129所示。

步骤44：预览动画，将时间滑块分别拖至第82、84、88、100帧，选择左肩控制器，修改左肩向下旋转。再将时间滑块拖至第93帧，选择左肩控制器，添加左肩向上旋转，配合手臂强化这段动画的表现效果，如图2-130所示。

步骤45：整体手臂运动幅度较大，需要将手臂的运动适当减弱，预览动画。将时间滑块移动到第57帧，选择左臂控制器，修改左臂向身体外侧旋转，如图2-131所示。

步骤46：预览动画，将时间滑块分别移动到第69、73、77帧，选择左臂控制器，修改旋转，削弱手臂运动的幅度，如图2-132所示。

步骤47：在动画中占主要部分的左臂基本调节完毕，下面将进行次要手臂（右臂）的动画调顺阶段。将时间滑块移动到第39帧，选择右臂控制器，修改右臂向身体外侧旋转，如图2-133所示。

图 2-129　影视动画四肢细化 27

图 2-130　影视动画四肢细化 28

步骤 48：将时间滑块移动到第 44 帧，选择右臂控制器，修改右臂向身体外侧旋转，制作手肘、手腕的带动效果，如图 2-134 所示。

项目二　角色动画实训

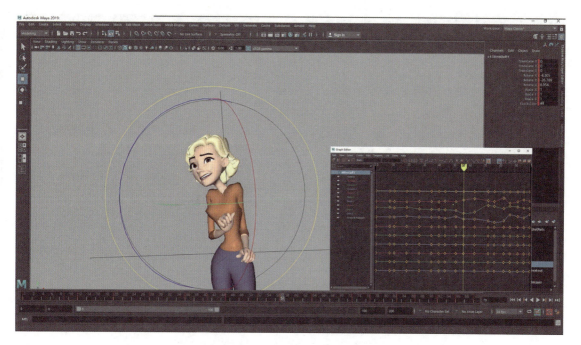

图 2－131　影视动画四肢细化 29

图 2－132　影视动画四肢细化 30

步骤 49：将时间滑块移动到第 57 帧，选择右臂控制器，修改右臂旋转，制作出手肘在外、手腕在内的效果，增加缓冲效果，如图 2－135 所示。

图 2-133　影视动画四肢细化 31

图 2-134　影视动画四肢细化 32

步骤 50：将时间滑块移动到第 77 帧，选择小臂控制器，制作向身体前方旋转效果。再选择大臂控制器，修改其旋转，使大臂与小臂夹角缩小，强化手臂的缓冲效果，如图 2-136 所示。

项目二　角色动画实训

图 2－135　影视动画四肢细化 33

图 2－136　影视动画四肢细化 34

步骤 51：将时间滑块移动到第 80 帧，修改大臂与小臂的旋转，使大臂与小臂夹角变大，强化手臂的缓冲效果，如图 2－137 所示。

图 2-137　影视动画四肢细化 35

步骤 52：将时间滑块移动到第 84 帧，修改大臂向身体后方旋转，强化手臂动画的效果，如图 2-138 所示。

图 2-138　影视动画四肢细化 36

步骤53：预览动画，将时间滑块移动到第93帧，添加大臂与小臂向身体前方旋转，为手臂添加跟随效果。再将时间滑块移动到第100帧，修改小臂向身体前方旋转，如图2－139所示。

图2－139　影视动画四肢细化37

步骤54：预览动画，将时间滑块移动到第51帧，将大臂的关键帧拖拽至50帧，并且修改大臂向身体内侧旋转，如图2－140所示。

图2－140　影视动画四肢细化38

步骤55：预览动画，将时间滑块移动到第44帧，选择右锁骨，修改锁骨向前旋转，制作肩部与手臂的配合运动，如图2-141所示。

图2-141　影视动画四肢细化39

步骤56：预览动画，将时间滑块移动到第51帧，选择右锁骨，修改锁骨向下并向前旋转，制作肩部与手臂的配合运动，如图2-142所示。

图2-142　影视动画四肢细化40

步骤57：预览动画，将时间滑块移动到第88帧，选择右锁骨，修改锁骨向下旋转，制作肩部与手臂的配合运动，如图2-143所示。

图2-143　影视动画四肢细化41

步骤58：预览动画，将时间滑块移动到第93帧，选择右锁骨，添加锁骨向上旋转，强化肩膀的跟随效果，如图2-144所示。

图2-144　影视动画四肢细化42

步骤59：预览动画，将时间滑块移动到第 100 帧，选择右锁骨，修改锁骨向下旋转，并选择大臂控制器，修改大臂向前旋转，降低动作幅度，如图 2-145 所示。

图 2-145　影视动画四肢细化 43

步骤60：右臂动画基本调顺后，还需要将手腕的动画调顺。将时间滑块拖至第 16 帧，选择左手手腕控制器，添加手腕向下向内旋转效果，使手腕抬起的动画过渡更加自然，如图 2-146 所示。

图 2-146　影视动画四肢细化 44

步骤61：预览动画，将时间滑块拖至第27帧，选择左手手腕控制器，添加手腕旋转效果，如图2-147所示。

图2-147　影视动画四肢细化45

步骤62：预览动画，将时间滑块拖至第36帧，选择左手手腕控制器，添加手腕旋转效果，制作手腕跟随效果，如图2-148所示。

图2-148　影视动画四肢细化46

步骤63：预览动画，将时间滑块分别拖至第48、51、57帧，选择左手手腕控制器，修改第48帧与第51帧向身体内侧旋转，第57帧向外旋转，强化角色女性手腕手软与跟随的特征，如图2-149所示。

图2-149　影视动画四肢细化47

步骤64：预览动画，将时间滑块拖至第60帧，选择左手手腕控制器，添加手腕旋转效果，强化手腕跟随效果，如图2-150所示。

图2-150　影视动画四肢细化48

步骤65：预览动画，选择左手手腕控制器，分别在第77帧与第69帧上添加关键帧，并修改手腕旋转效果，如图2-151所示。

图2-151　影视动画四肢细化49

步骤66：预览动画，将时间滑块分别移动至第78帧与第79帧，选择左手手腕控制器，修改手腕旋转效果，强化手腕慢于手臂运动的力的传递效果，并将第80帧移动至第81帧，如图2-152所示。

图2-152　影视动画四肢细化50

步骤67：预览动画，将时间滑块分别拖至第84帧与第85帧，选择左手手腕控制器，添加手腕向下旋转效果，强化手腕缓冲，如图2-153所示。

图2-153　影视动画四肢细化51

步骤68：预览动画，将时间滑块拖至第92帧，选择左手手腕控制器，添加手腕向上旋转效果，强化手腕缓冲，如图2-154所示。

图2-154　影视动画四肢细化52

步骤69：预览动画，观察左手手腕的运动，其动画基本调顺，接下来将调顺角色的右手手腕。将时间滑块拖至第19帧，选择右手手腕控制器，修改手腕向下旋转，使手腕慢于手臂运动，强化跟随效果，如图2-155所示。

图2-155　影视动画四肢细化53

步骤70：预览动画，将时间滑块拖至第39帧，选择右手手腕控制器，修改手腕向身体外侧旋转，强化跟随效果，如图2-156所示。

图2-156　影视动画四肢细化54

步骤71：预览动画，将时间滑块分别拖至第57帧与第61帧，选择右手手腕控制器，修改手腕向身体内侧旋转，强化跟随效果，如图2－157所示。

图2－157　影视动画四肢细化55

步骤72：预览动画，将时间滑块分别拖至第71、77与80帧，选择右手手腕控制器，修改手腕旋转，强化手腕的跟随、缓冲效果，如图2－158所示。

图2－158　影视动画四肢细化56

步骤73：预览动画，将时间滑块拖至第88帧，选择右手手腕控制器，修改手腕向下弯曲旋转，如图2-159所示。

图2-159　影视动画四肢细化57

步骤74：预览动画，将时间滑块分别拖至第95帧，选择右手手腕控制器，修改手腕向上抬起旋转，如图2-160所示。

图2-160　影视动画四肢细化58

【项目小结】 至此，高级影视动画——头部与四肢细化制作已经完成。本任务包含角色肢体细化，属于表演中的基础之一。四肢与肩部细化制作是重点。在细化角色四肢动画时，需要考虑音频与 Pose 的表现需求，为角色 Pose 添加肩部与肘部是任务的难点。

【练习与思考】

高级影视动画——细化	
项目概况	
高级影视动画对动画师的要求很高，涉及的动画知识也十分广泛，细节的拿捏掌握要更加精准，动画质量的要求自然也是影视级别的高度。本任务着重向大家展示高级影视动画的知识要点，领略高级影视动画的奥秘。	
项目要求	
熟练掌握身体的细化流程，身体运动轨迹简单、流畅、无卡顿。 做动作时，注意各个部位的配合，要有联动性，要从各个角度观察每一帧，注重运动的细节刻画，拿捏好尺度。 细化身体部分。	
作业提交要求	
提交 ma 格式源文件。	
检查列表（CHECKLIST）	
软件版本（Soft version）	Maya 2017 以上
命名规则（File name）	项目名称_*
场景单位（Scence units）	cm
模型比例（Scale）	1∶1
模型位置（Position）	(0, 0, 0)
模型格式（Model format）	ma
帧速率（Frame rate）	24

任务九 高级影视动画——表情细化

【任务目标】 进行表情细化。

【任务分析】 对角色表情进行细化，在细化过程中，制作表情与身体的配合，根据角色所表现的状态，分析和修改时间间隔，制作出个性分明的角色动画。

【知识准备】

知识1：带动（跟随、重叠）

身体的各部分不会同时运动，同样，也不会同时停止，而是呈现出相互拉扯、牵带的效果。当身体的一部分运动开始（运动停止）后，其他部分可能才刚刚开始运动（还在运动中）。比如，在身体停止运动后，胳膊或者手可能还在继续它的动作。

知识2：淡入淡出

一个物体从静止开始运动，总是先慢后快；动作结束之前，动作也要逐渐减缓。每一个主要动作之间必须填满足够的中间画面，使每一个动作以平滑的感觉开始，以平滑的感觉结束。

【任务实施】

步骤1：首先，将角色口型关键帧补齐，为口型细化预留关键帧位置；选择所有嘴巴的控制器，将时间滑块拖至第 16 帧，根据音频中的"e"，按 S 键预留关键帧，将时间滑块拖至第 42 帧，根据音频中的"ex"，按 S 键预留关键帧，如图 2-161 所示。

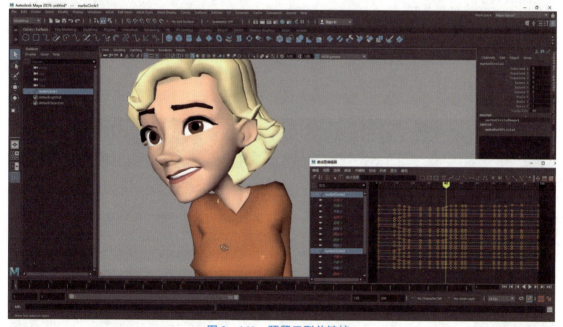

图 2-161　预留口型关键帧 1

步骤2：选择所有的嘴巴控制器，将时间滑块拖至第 47 帧，根据音频中的"cu"，按 S 键预留关键帧，并根据音频的过渡，将第 51 帧上"se"发音关键帧移动至第 50 帧。将时间滑块拖至第 54 帧，根据音频中的"me"，按 S 键预留关键帧，如图 2-162 所示。

步骤3：选择所有的嘴巴控制器，将时间滑块拖至第 74 帧，根据音频中的"Wh"，按 S 键预留关键帧，并根据音频的过渡，将第 84 帧上"that"发音关键帧移动至第 83 帧，如图 2-163 所示。

步骤4：口型关键帧预留结束后，将时间滑块拖至第 16 帧，根据"e"音节制作相对应的口型，如图 2-164 所示。

图 2-162　预留口型关键帧 2

图 2-163　预留口型关键帧 3

步骤 5：预览动画，将时间滑块拖至第 13 帧，修改口型，使角色过渡到第 16 帧时动画更加自然，如图 2-165 所示。

项目二　角色动画实训

图 2-164　表情细节制作 1

图 2-165　表情细节制作 2

步骤 6：预览动画，首先对动画进行分段式的细化，制作出角色在音频中第一段单词时表情的细节：眉毛带动头部，头部带动下巴的效果。选择眉毛控制器，将第 9~13 帧的动画向前拖拽 2 帧，制作时间帧上眉毛先运动的效果，如图 2-166 所示。

图 2－166　表情细节制作 3

步骤 7：将时间滑块拖至第 11 帧，选择眉毛控制器，修改其向上位移，如图 2－167 所示。

图 2－167　表情细节制作 4

步骤8：预览动画，将时间滑块拖至第19帧，选择眉毛控制器，修改其向下位移，制作嘴巴闭合时眉毛做下移的动画效果，如图2-168所示。

图2-168　表情细节制作5

步骤9：预览动画，将时间滑块拖至第9帧，选择上眼皮控制器，修改其向下位移，选择下眼皮控制器，修改其向上位移，强化后续眼睛睁开的效果，如图2-169所示。

图2-169　表情细节制作6

步骤10：预览动画，将时间滑块拖至第13帧，选择上眼皮控制器，修改其向上位移，增强眼睛睁开的效果，如图2-170所示。

图2-170　表情细节制作7

步骤11：预览动画，将时间滑块拖至第13帧，选择眉毛控制器，修改其向上位移，增强挑眉的效果，并将眉毛第11帧的关键帧向前移动1帧，修改动画间隔，如图2-171所示。

图2-171　表情细节制作8

步骤 12：第一段眉毛动画制作完成后，选择头部控制器，将时间滑块拖至第 9 帧，修改头部旋转，让头部在第 9 帧时更加接近上一个关键帧，如图 2-172 所示。

图 2-172　表情细节制作 9

步骤 13：预览动画，选择下巴控制器，将下巴的第 9 帧的关键帧向前移动 1 帧，再将时间滑块拖至第 11 帧，制作角色轻微张开嘴巴的效果。最后将时间滑块拖至第 13 帧，修改下巴向下旋转，强化角色张开嘴巴的效果，如图 2-173 所示。

图 2-173　表情细节制作 10

步骤14：预览动画，选择整体嘴唇控制器，根据音频，将时间滑块拖至第23帧，按S键记录关键帧，卡住嘴唇的Pose，再将时间滑块拖至第19帧，选择整体嘴唇控制器，修改其向下位移，如图2-174所示。

图2-174　表情细节制作11

步骤15：预览动画，将时间滑块拖至第18帧，选择上嘴唇控制器，修改其向下位移效果，使上嘴唇提前闭合，制作出抿嘴的效果，如图2-175所示。

图2-175　表情细节制作12

步骤16：预览动画，选择整体嘴唇控制器，将时间滑块拖至第18帧，按S键记录关键帧，卡住嘴唇的Pose，再将时间滑块拖至第19帧，修改其向下位移，制作出抿嘴的缓冲，如图2-176所示。

图2-176　表情细节制作13

步骤17：预览动画，选择下半部分脸部的控制器，将时间滑块拖至第11帧，根据头部的运动幅度，修改其向下位移，增加拉伸效果，如图2-177所示。

图2-177　表情细节制作14

步骤 18：预览动画，选择下半部分脸部的控制器，将时间滑块拖至第 16 帧，添加其向下位移效果，并将第 13 帧删除，增大动画的过渡，如图 2-178 所示。

图 2-178　表情细节制作 15

步骤 19：预览动画，选择下半部分脸部的控制器，将时间滑块拖至第 22 帧，添加其向上位移与向右旋转效果，为角色添加脸部挤压效果。再将 19 帧删除，增大动画的过渡。最后将时间滑块拖至第 27 帧，修改下半部分脸部旋转，强化角色撇嘴效果，如图 2-179 所示。

图 2-179　表情细节制作 16

步骤20：制作完成后，选择下半部分脸部的控制，修改动画曲线中的Translote Y轴的曲线，使动画更加过渡自然，如图2-180所示。

图2-180 表情细节制作17

步骤21：预览动画，选择下巴的控制，将时间滑块拖至第44帧，修改其向旋转效果，强化"s"音节时嘴巴的闭合程度，并向前位移，使上下牙齿呈现出齐平咬合的状态，如图2-181所示。

图2-181 表情细节制作18

步骤22：预览动画，将时间滑块拖至第47帧，修改口型，使其发出嘟嘴的"O"口型，如图2-182所示。

图2-182　表情细节制作19

步骤23：预览动画，选择口型控制器，将第19帧的抿嘴口型复制到第52帧，使第47~57帧过渡更加自然，如图2-183所示。

图2-183　表情细节制作20

步骤24：预览动画，选择嘴角的控制器，将时间滑块拖至第50帧，删除关键帧，使从口型"O"到抿嘴更加自然，如图2-184所示。

图2-184 表情细节制作21

步骤25：预览动画，选择下巴控制器，将时间滑块拖至第50帧，修改其旋转与位移，使上下牙齿呈齐平咬合的状态，如图2-185所示。

图2-185 表情细节制作22

步骤26：预览动画，将时间滑块拖至第68帧，制作后续表情动画的提前预备口型"wu"，如图2-186所示。

图2-186 表情细节制作23

步骤27：预览动画，将时间滑块拖至第80帧，选择下巴控制器，修改其旋转与位移，使上下牙齿呈齐平咬合的状态，如图2-187所示。

图2-187 表情细节制作24

步骤 28：预览动画，选择口型控制器，先将第 47 帧的口型复制到第 77 帧，再将第 68 帧的口型复制到第 75 帧，使角色口型自然地从"wu"过渡到"s"，如图 2-188 所示。

图 2-188　表情细节制作 25

步骤 29：预览动画，选择整体嘴唇控制器，将时间滑块拖至第 92 帧，按 S 键记录关键帧，卡住嘴唇的 Pose，根据音频，将第 92 帧的关键帧向前移动 1 帧。再将时间滑块拖至第 88 帧，选择下巴控制器，修改其旋转与位移，使上下牙齿呈齐平咬合的状态，如图 2-189 所示。

图 2-189　表情细节制作 26

步骤30：预览动画，将时间滑块拖至第91帧，选择下巴控制器，修改其旋转，使角色嘴巴做"e"的口型，如图2-190所示。

图2-190　表情细节制作27

步骤31：预览动画，为角色表情添加细节，将时间滑块分别拖至第17帧与第19帧。选择上眼皮控制器，添加上眼皮配合眉毛的运动，呈现出向下位移的效果，如图2-191所示。

图2-191　表情细节制作28

步骤32：预览动画，为角色表情添加细节，将时间滑块拖至第37帧，选择下巴控制器，修改下巴旋转，使其更偏向上一个关键帧，制作出下巴的跟随效果。再选择下巴控制器，修改其旋转，制作出"ex"的预备口型，如图2-192所示。

图2-192　表情细节制作29

步骤33：预览动画，选择角色嘴部控制器，删除第39帧，使口型动画过渡更加自然。再将时间滑块拖至第44帧，选择下半部分脸部的控制器，修改其旋转，制作下巴被甩动的效果，如图2-193所示。

图2-193　表情细节制作30

步骤34：预览动画，将时间滑块拖至第47帧，选择下半部分脸部的控制器，修改其旋转，强化制作下巴被甩动的效果，如图2-194所示。

图2-194　表情细节制作31

步骤35：预览动画，将时间滑块拖至第49帧，选择下半部分脸部的控制器，修改其旋转，制作下巴被甩动后的缓冲效果，如图2-195所示。

图2-195　表情细节制作32

步骤36：预览动画，根据音频，选择所有控制器，修改动画间隔，选择第34~54关键帧，向后移动1帧，如图2-196所示。

图2-196　表情细节制作33

步骤37：将修改间隔后的第35~64关键帧再次向后移动1帧，如图2-197所示。

图2-197　表情细节制作34

步骤38：预览动画，将时间滑块拖至第46帧，选择下半部分脸部的控制器，修改其旋转，制作下巴绕圈的动画效果，如图2-198所示。

图 2-198　表情细节制作 35

步骤39：预览动画，将时间滑块拖至第49帧，选择下半部分脸部的控制器，修改其旋转，制作头部带动下巴的动画效果，如图2-199所示。

图 2-199　表情细节制作 36

步骤40：预览动画，选择下半部分脸部的控制器，将第51帧关键帧删除，再将时间滑块拖至第53帧，修改其向反方向旋转，并向上位移，强化头部带动下巴动画效果，如图2-200所示。

图2-200　表情细节制作37

步骤41：预览动画，选择下半部分脸部的控制器，将时间滑块拖至第58帧，修改其方向旋转，并向下位移。再将时间滑块拖至第62帧，修改其向上位移，增加动画的细节，如图2-201所示。

图2-201　表情细节制作38

步骤42：预览动画，选择下半部分脸部的控制器，将时间滑块拖至第44帧，按S键记录关键帧，卡住嘴唇的Pose。再将时间滑块拖至第46帧，删除当前关键帧，重新制作口型，如图2－202所示。

图2－202　表情细节制作39

步骤43：预览动画，选择下半部分脸部的控制器，将时间滑块拖至第49帧，修改其旋转，为动画添加细节，如图2－203所示。

图2－203　表情细节制作40

步骤44：预览动画，选择下半部分脸部的控制器，将时间滑块拖至第48帧，修改其旋转，为动画添加细节，如图2-204所示。

图2-204　表情细节制作41

步骤45：预览动画，选择下半部分脸部的控制器，将时间滑块拖至第51帧，修改其旋转，为动画添加细节，如图2-205所示。

图2-205　表情细节制作42

步骤46：预览动画，选择下半部分脸部的控制器，将时间滑块拖至第55帧，修改其旋转至上一关键帧方向，使头部带动下巴，如图2-206所示。

图2-206　表情细节制作43

步骤47：预览动画，选择下半部分脸部的控制器，将时间滑块拖至第58帧，修改其向下位移，使动画过渡更加自然，如图2-207所示。

图2-207　表情细节制作44

步骤48：预览动画，将时间滑块拖至第44帧，分别选择眉毛控制器与上眼皮控制器，修改其向上位移，如图2-208所示。

图2-208　表情细节制作45

步骤49：预览动画，选择眉毛控制器和上眼皮控制器，根据音频修改动画间隔，选择第46关键帧，向后移动第2帧，再选择下半部分脸部的控制器，修改其向回旋转，使动画过渡更加自然，如图2-209所示。

图2-209　表情细节制作46

步骤50：预览动画，将时间滑块拖至第53帧，分别选择眉毛控制器、上眼皮控制器、下眼皮，修改其位移，如图2-210所示。

图2-210　表情细节制作47

步骤51：预览动画，选择眉毛控制器与眼睛控制器，根据音频修改动画间隔，选择第53关键帧，向前移动第3帧，如图2-211所示。

图2-211　表情细节制作48

步骤52：预览动画，选择头部控制器，根据口型，细微调整头部 Pose。将时间滑块拖至第82帧与第84帧，修改其向上旋转，使头部与口型运动相匹配，如图2-212所示。

图2-212　表情细节制作49

步骤53：预览动画，制作角色口型动画提前的效果。选择整体嘴唇控制器，调整间隔，选择第74~84关键帧，向前移动1帧，如图2-213所示。

图2-213　表情细节制作50

步骤54：预览动画，将时间滑块拖至第82帧，选择下巴控制器，修改其旋转，增强发音时嘴部的张开效果。再选择下半部分脸部控制器，修改控制器向上一个关键帧所在的位置旋转，制作出跟随效果，增加脸部的带动细节，如图2-214所示。

图2-214　表情细节制作51

步骤55：将时间滑块拖至第82帧，选择眉毛控制器与上眼皮控制器，修改其位移，强化挑眉动画，如图2-215所示。

图2-215　表情细节制作52

步骤56:将时间滑块拖至第82帧,通过面部控制器,增加头部表情拉伸的程度,如图2-216所示。

图 2-216　表情细节制作 53

步骤57:将时间滑块拖至第83帧,选择眉毛控制器与上眼皮控制器,强化挑眉动画,如图2-217所示。

图 2-217　表情细节制作 54

步骤58：将时间滑块拖至第81帧，选择下巴控制器，修改其向右旋转，做下一个动作的提前预备关键帧，如图2-218所示。

图2-218　表情细节制作55

步骤59：将时间滑块拖至第24帧，按S键记录关键帧，卡住上眼皮的Pose，再将时间滑块拖至第19帧，选择上眼皮控制器，修改其向下位移，与眉毛动画呈现出相互配合的效果，如图2-219所示。

图2-219　表情细节制作56

步骤60：将时间滑块拖至第36帧，选择眉毛控制器与上眼皮控制器，修改其向上位移，添加表情的缓冲效果，如图2-220所示。

图2-220　表情细节制作57

步骤61：预览动画，制作表情带动效果，选择眉毛控制器与眼皮控制器，调整间隔。选择第41~49关键帧，向前移2帧，再选择第50帧关键帧，向后移4帧，如图2-221所示。

图2-221　表情细节制作58

步骤62：预览动画，选择下半部分脸部控制器，根据音频调整间隔，选择第41~58关键帧，向前移2帧，如图2-222所示。

图2-222　表情细节制作59

步骤63：预览动画，选择眼睛控制器与眉毛控制器，根据音频调整间隔，选择第54~58关键帧，向前移1帧，如图2-223所示。

图2-223　表情细节制作60

步骤64：预览动画，将时间滑块拖至第71帧，选择眉毛控制器，修改其向下位移，制作眉毛的预备动作，如图2-224所示。

图2-224　表情细节制作61

步骤65：预览动画，将时间滑块拖至第77帧，根据上一关键帧表情，制作出强化表情，如图2-225所示。

图2-225　表情细节制作62

步骤66:预览动画,将时间滑块拖至第95帧,选择眉毛控制器,修改其向上位移,使动画过渡更加自然,如图2-226所示。

图 2-226　表情细节制作 63

步骤67:预览动画,选择眼睛控制器与眉毛控制器,根据音频调整间隔,选择第83~86关键帧,向后移1帧,如图2-227所示。

图 2-227　表情细节制作 64

步骤68：预览动画，将时间滑块拖至第87帧，选择眉毛控制器，修改其向上位移，使动画过渡更加自然，如图2–228所示。

图2–228　表情细节制作65

步骤69：眼睛与眉毛细节制作完成后，预览动画，将时间滑块拖至第44帧，选择嘴角控制器，修改其向上位移，增加表情细节，如图2–229所示。

图2–229　表情细节制作66

步骤70：将时间滑块拖至第45帧，选择嘴角控制器，添加其向上位移关键帧，继续增加表情细节，如图2-230所示。

图2-230 表情细节制作67

步骤71：预览动画，将时间滑块拖至第54帧，选择嘴角控制器，修改其向下与向前位移，使表情过渡更加自然，如图2-231所示。

图2-231 表情细节制作68

步骤72：预览动画，将时间滑块拖至第68帧，选择嘴角控制器，修改其向后位移。再选择下巴控制器，修改其向下旋转，使口型过渡更加自然，如图2-232所示。

图2-232　表情细节制作69

步骤73：预览动画，将时间滑块拖至第71帧，选择下巴控制器，修改其向上旋转，使口型过渡有淡入淡出的效果，如图2-233所示。

图2-233　表情细节制作70

步骤74：预览动画，将时间滑块拖至第80帧，选择嘴角控制器，修改其向下位移，使口型过渡更加自然，如图2-234所示。

图2-234　表情细节制作71

步骤75：预览动画，将时间滑块拖至第95帧，选择嘴角控制器，修改其向下位移，使口型过渡有淡入淡出的效果，如图2-235所示。

图2-235　表情细节制作72

步骤76：预览动画，将时间滑块拖至第88帧，选择嘴角控制器，修改其向前位移，使口型过渡更加自然，如图2-236所示。

图2-236　表情细节制作73

步骤77：预览动画，将时间滑块拖至第85帧，选择嘴角控制器，修改其向后向外位移，增加口型幅度，如图2-237所示。

图2-237　表情细节制作74

步骤78：预览动画，选择嘴角控制器，根据音频调整间隔，选择第68帧关键帧，向后移3帧，如图2-238所示。

图2-238　表情细节制作75

步骤79：预览动画，选择下半部分脸部控制器，根据音频调整间隔，选择第79帧关键帧，向前移1帧，再将时间滑块拖至第79帧，选择舌头控制器，强化制作"is"口型时舌头的变化，如图2-239所示。

图2-239　表情细节制作76

步骤80：预览动画，根据音频，将时间滑块拖至第78帧，选择嘴角控制器，修改其向前位移，强化"th"音节，如图2-240所示。

图 2-240　表情细节制作 77

步骤81：预览动画，根据音频，将时间滑块拖至第79帧，调节口型，增强"is"音节，如图2-241所示。

图 2-241　表情细节制作 78

步骤82：预览动画，根据音频，将时间滑块拖至第76帧，选择舌头控制器，制作舌头翘起上翻，强化口型，如图2-242所示。

图2-242　表情细节制作79

步骤83：预览动画，根据音频，将时间滑块拖至第88帧，选择舌头控制器，制作舌头翘起上翻，强化口型，如图2-243所示。

图2-243　表情细节制作80

步骤84：预览动画，根据音频，将时间滑块拖至第78帧，细化嘴唇发音细节，如图2-244所示。

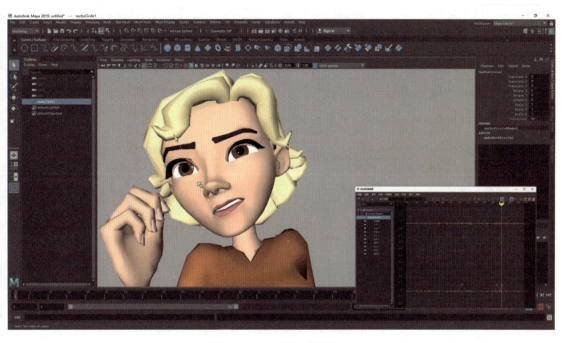

图2-244 表情细节制作81

【项目小结】 至此，高级影视动画制作已经完成。本任务包含口型制作、表情细化，属于表演中的基础之一。细化与配合是重点。在细化表情时，需要考虑口型、音频与运动规律，制作表情细节身体的配合是任务的难点。

【练习与思考】

高级影视动画——细化	
项目概况	
高级影视动画对动画师的要求很高，涉及的动画知识也十分广泛，细节的拿捏掌握要更加精准，动画质量的要求自然也是影视级别的高度。本任务着重向大家展示高级影视动画的知识要点，领略高级影视动画的奥秘。	
项目要求	
熟练掌握身体的细化流程，身体运动轨迹简单、流畅、无卡顿。 做动作时，注意各个部位的配合，要有联动性，要从各个角度观察每一帧，注重运动的细节刻画，拿捏好尺度。 细化面部表情。	

续表

作业提交要求	
提交 ma 格式源文件。	
检查列表（CHECKLIST）	
软件版本（Soft version）	Maya 2017 以上
命名规则（File name）	项目名称_*
场景单位（Scence units）	cm
模型比例（Scale）	1∶1
模型位置（Position）	(0, 0, 0)
模型格式（Model format）	ma
帧速率（Framerate）	24